예술은 장면마다 나누어진 사진이 아니라,
필름과 같은 하나의 영화가 아닐까.
삶에서 상영을 멈춰서는 안 된다.

겁내지 않고 그림 그리는 법

이연

미술문화
MISUL MUNHWA

나는 지금의 당신과 연결되기 위해 그림을 그리고 글을 써왔다.

어릴 때는 화가라는 말이 너무 크고 두려웠다. 장래 희망을 적는 칸에는 엉뚱하게 피아니스트를 적곤 했다. 화가가 되고 싶지 않았다. 그들을 상상하면 종이를 마주하고 이젤 앞에서 창작과 싸우는 장면이 떠올랐다. 그림을 그리고 있지만, 그림을 그리는 어른은 어떤 삶을 사는지 감히 상상할 수 없었다. 막연히 부럽고, 두려웠다.

지금은 그림을 그리는 사람들에 대해서 전과는 다르게 생각한다. 농담을 좋아하고, 예민하고, 보이는 것을 좇다가 보이지 않는 것을 따라가

숨어버리고, 종종 우는 사람들. 평범한 나와 당신이 닮았다고 생각한다.

심심해서 미칠 것 같을 때 그리는 것이 그림이고, 괜히 외롭다고 느낄 때 글을 쓴다. 바쁘다고는 하지만 자주 지루하고 외로워서, 삶을 잘 모르는 것을 자격으로 앞세워 삶에 대한 글을 썼다. 이 글의 재료는 수많은 고민과 방황, 그리고 옅은 확신이다. 나 같은 미완의 사람도 쓸 이야기가 잔뜩이며, 성공하지 못해도 나름의 소신이 있다는 것을 밝히고 싶다.

상태가 좋은 날이면 기진맥진할 미래의 나를 위로하는 글을 썼다. 하염없이 슬픈 날에는 이만큼

슬픈 적도 있었다며 흔적을 남겼다. 쓰면서
글인지도 몰랐다. 그것은 전부 마음이었다. 언제나
개인적이고 쓰이기 위함이라 실용적이다. 나를
되짚다가 종종 누추한 모습이 떠올라 울기도 했다.
무쓸모처럼 보이는 여러 순간들 속에서 어떤 소용
하나를 믿고 썼다. 나도 당신처럼 살아내고 있다.
당신이 이 글을 읽고 조금은 덜 외로웠으면 좋겠다.

2020년 8월 한낮의 중심에서

이연

차례

01

———

준비

내가 그림을
그려도 될까

내가 겪은 바에 의하면 멋진 일은 대개
두려움을 동반한다.

허락은 오로지 자기 자신만의 영역이다. 그럼에도 많은 이들이 이런 질문을 한다. 이건 아마 미술을 진로로 삼는 것이 위험한 일이라고 숱하게 들어왔기 때문일 것이다. 물론 그림으로 먹고사는 일은 녹록지 않다. 나 또한 그 사실을 아주 어릴 때부터 알았던 모양이다. 늘 장래 희망을 적는 칸에 만화가 대신 피아니스트를 적었다. 그게 나에겐 어떤 뿌듯함으로 다가왔다. 나는 화가가 된다는 미친 생각 따위 하지 않아, 이런 심리에 가까웠던 것 같다.

물론 피아니스트가 더 비현실적인 대안이었지만 그땐 그조차도 잘 몰랐다. 그저 좋아한다는 사실을 인정하기보다는 부정하는 일이 쉬웠던 것 같다. 나는 그림을 좋아한다는 사실을 항상 숨겨왔다. 그래서 몇 년을 취미 칸에 그림을, 특기 칸에 피아노를 적은 것이다.

과연? 효과는 미미했다. 다들 내 그림을 보고 커서 화가가 되면 어떻겠냐고 물었다. 생활기록부에는 그림을 잘 그린다는 내용이 담겼다.

아무도 나에게 미술을 하지 말라고, 화가가 되면 가난해진다고 이야기하며 말린 적은 없었던 것 같다. 오히려 내가 스스로를 허락하지 못했다.

과연 내가 그림을 그려도 될까?

지금 나는 당장 과거의 나에게 돌아가 대답을 해주고 싶다. 당연하지, 뭐라도 그려! 종이 아깝다고 생각하지 말고, 크레파스 닳는 일에 너무 마음 아파하지 말고 뭐든 그려. 네가 지금 아끼고 있는 그 크레파스는 나중에 영영 찾을 수 없으니까 있을 때 마음껏 좋아하는 색깔을 써둬. 참고로 네가 쓰는 사인펜은 무독성이야. 독이 없다는 뜻이지. 입술에 조금 묻었다고 죽지 않아. 그런 걱정을 하며 거울을 들여다볼 시간에 아무거나 그려! (실제로 나는 불어서 칠하는 사인펜을 가지고 놀다가 입술에 물이 든 적이 있다. 죽을까 봐 걱정되어 한참 불어펜의 패키지를 들여다봤던 기억이 난다.) 자주색 미술학원 버스나, 풍물놀이패의 흰 옷소매, 세일러문 머리와 만화

캐릭터의 비현실적인 눈까지. 좋아하는 건 뭐든 말이야.

물론 이런 대답을 해줄 미래의 내가 곁에 있었을 턱이 없다. 나는 그림을 좋아한다는 사실을 숨겼다. 그림은 특별한 사람이나 그리는 것 아닐까? 남들보다 겨우 조금 더 잘 그리고 좋아할 뿐이야. 마음만으로는 성공할 수 없을 거야. 나에겐 해야 하는 일들이 있어. 그림은 시간 낭비야…… 하며 살았다. 시간 낭비라는 생각을 하며 시간 낭비를 하는 학생, 그것이 바로 나였다.

차라리 따가운 말을 듣고 포기라도 할 수 있으면 좋았을 텐데 주변 사람들의 다정은 그렇지 못했다. 그림을 그려보는 게 어때? 이들의 격려에 나는 계속 흔들거리며 대답을 미뤘다. 대신 이런 상상을 했다. 그래. 그림을 그린다고 쳐. 그러면 어떤 삶을 살게 될까?

그건 너무도 막연했다. 마치 원치 않게 깨어난 새벽처럼 말이다. 이를테면 이런 상황인 것이다. 새벽에 갑자기 잠에서 깨어나 가만히 어두운 방을

바라본다. 내가 그림을 그리면? 당장 망해버릴까?
깜빡. 눈을 감았다 뜨면 무엇도 볼 수 없는 시간인데
눈꺼풀에 선명한 기운이 감돌 것이다. 그럴 때는
신기하게도 점점 어둠에 파묻혀 있던 책상의
모서리가 드러난다. 곧이어 초침 소리도 크게
들린다. 모서리 너머 나의 공책들이 보인다. 낡은
스탠드와 라디오, 엄마가 사준 와콤 그라파이어가
책상 위에 놓여 있다. 어둠 속인데 그런 것들을
봤다는 사실만으로 모든 것이 환하다는 생각이
든다. 생각이 여기까지 닿으면 구석에 감춰져 있던
무언가를 볼 수 있다.

　나는 깨닫고 말았다. 평생 이런 것들을 곁에 두고
그림을 아주 오래 그리고 싶은 것이다.

　가난하면 미술을 할 수 없어. 하물며 성공하지
　못한다면 더더욱 가난해질 거야. 정말 그런지
　확인하지는 못했지만 모두가 그렇게 말해.
　고흐를 봐. 가난해서 살아생전 고생만 하다가
　세상을 떠났잖아. 나는 그렇게 불행하고 싶지 않아.

이것이 나의 진심이었다. 고흐를 좋아해서 도서관 한편 미술 코너에 있던 고흐 책을 전부 다 읽었던 나인데, 그처럼 되는 것은 죽도록 싫었다. 이상한 생각들을 하며 여러 날을 제대로 못 잤다. 나는 이때 잠을 많이 못 잔 것을 여전히 한으로 생각한다. 딴생각을 하며 늦은 시간에 잠든 탓에 키가 160센티미터도 넘지 못했기 때문이다.

물론 순수하게 이런 고민들만으로 잠을 못 잔 것은 아니었다. 대부분의 시간은 게임을 하거나 인터넷을 들여다보며 보냈지만 그러한 와중에도 진로에 대한 생각이 나를 괴롭혔다. 그런데 그렇게 생각을 거듭할수록 어느 순간부터 이상한 확신이 들었다. 그림이 날 구하면 구했지, 망칠 것 같지는 않아. 나는 그림을 그릴 때 행복해. 그게 과연 나를 구렁텅이에 넣을까?

나는 무엇을 망설이고 있지?

당신도 지금 뭔가를 고민하고 있다면 그것을 한번 종이에 아주 구체적으로 적어보길 바란다. 상상하지 말고, 펜을 들어 종이 위에 내동댕이치자. 재능이 없어서, 시간이 없어서, 돈이 없어서, 유명해질 자신이 없어서? 뭐든 좋으니 모조리 종이에 일단 적어보자.

적고 나면 생각보다 대단한 녀석들이 아니다. 정말이지 꺼내야 알 수 있다. 그게 얼마나 별일이

아닌지 말이다. 머릿속 상상은 크고 넓지만, 앞에 있는 종이는 겨우 A4 사이즈이다. 모든 고민이 그 안에 담긴다. 아니, 여백을 철철 남긴다. 그러니 괴물 같은 두려움을 내 머릿속 운동장에서 뛰놀게 하지 말고, 종이에 끄집어내자. 그다음 이 두려움을 질문으로 바꾸어 스스로에게 물어보자.

- 그림으로 돈 벌 자신 있어?
- 미래는 어떻게 책임질 거야?
- 이 정도 재능은 널리고 널렸을 텐데 그걸로 되겠어?
- 엄청 나이를 먹고도 무명이면 어떻게 할래?

물론 호락호락하지는 않다. 문장만 보아도 마음이 쓰리다. 그래서 많은 이들이 싸우기도 전에 도망친다. 하지만 여러분. 두려움을 링 위에서 마주하고 주먹이라도 휘둘러 본 다음 판단하자. 생각보다 당신은 약하지 않다. 차근차근 이 잔인한 질문들에 답해보자. 아, 물론 당장 모든 대답을 할

필요는 없다. 당신이 사는 방식이 이 질문에 답이 될 테니 말이다. 그러니 한번 해보고 답을 내려보자.

시간이 흐른 지금 나의 답변은 이러하다.

그림으로 돈 벌 자신 있어?

솔직히 그럴 자신은 없다. 일이 끊기지 않을 정도로 잘 되거나, 유명해지기 전까지는 그림으로 사람 한 명 먹여 살리는 일은 거의 불가능하다. 그러니 그림 말고 다른 일도 마다하지 말고 하자. 적성 검사를 하면 많은 종류의 직업들이 나온다. 이것은 성향이 특정할지라도 할 수 있는 일은 아주 다양하다는 의미다. 그러니 그림'만'으로 돈을 벌 생각은 일찌감치 접어두자. 오히려 뭐로든 돈을 벌 수 있다고 생각하는 편이 낫다. 그런 일들 때문에 그림 그릴 시간이 없다고? 아니다. 뭔가 하기 싫은 일들을 하고 있으면 자연스럽게 그림으로 도망치게 될 것이다. 딴짓으로 그릴 때가 시간을 마련해 놓고 그릴 때보다 더 잘 그려진다.

그림과 관련 없는 아르바이트나 단순한 노동을

한다고 해도, 내가 당장 그림으로 돈을 벌지는 못해도, 돈을 버는 일들이 무엇을 향하고 있느냐가 중요하다. 그 돈으로 물감을 사서 즐겁게 그림을 그린다면 그림으로 꼭 돈을 벌 필요는 없다는 사실을 깨닫게 된다. 돈은 예술가가 꿈꾸는 스스로를 부양하는 수단이지 그림의 목표는 아니다.

미래는 어떻게 책임질 거야?

이것은 한국 사회의 뿌리 깊은 특징을 엿볼 수 있는 질문이다. 너무나 정형화된 코스로 짜인 삶에서는 먼 미래도 지극히 구체적이어서, 그것을 미리 대비하고 학습하는 추세 때문에 할 수 있는 질문이라는 뜻이다.

내가 봤을 땐 20대가 노후를 생각하는 것은 5살이 수능을 준비하는 것만큼 터무니없는 일이다. 10대와 20대는 혼돈 그 자체. 이것을 이겨내기도 쉽지 않은 때에 까마득한 미래를 따지면 정작 중요한 시기를 놓치게 된다. 미래는 예측해 봤자 내 생각처럼 되지 않는다. 그러니 통제할 수 있는

현재에 집중하는 편이 더 낫다. 망할 것 같다고?
그건 그때 가서 해결할 일이다. 그 걱정을 하느라
아무것도 안 하고 있다면 그것이야말로 망함으로
가는 착실한 걸음이 아닐까.

　이상 자기소개였다. 그런 일들에 너무 많은
시간을 허비했다. 앞으로의 나는 너무 까마득한
미래를 걱정하지 않았으면 한다. 그건 그때의 내
몫이다. 난 현재를 맡았으니 지금을 살아내면 된다.

이 정도 재능은 널리고 널렸을 텐데 그걸로 되겠어?
재능만으로 지속할 수 있는 분야는 없다. 그걸
가다듬을 노력이 필요하다. 언제나 중요한
것은 '성의'이지 재능 그 자체는 아니다. 물론
출발선에서는 불공평하다고 느낄 수 있다. 하지만
시간은 흐른다.

　재능은 지속성을 보장하지는 못한다. 시간이
지나면 재능만 믿고 아무것도 하지 않은 사람과,
그저 묵묵히 해온 사람 간에 차이가 드러난다.
재능이 예술의 완결성을 보장해 줄 수 없기

때문이다. 어떤 분야든 지나고 보면 오래 버틴 사람이 잘하는 사람이다. 노력은 진부한 단어지만 그게 어렵다면 빠른 포기가 최선이다. 포기할 수 없다면? 망설일 시간이 있을까.

엄청 나이를 먹고도 무명이면 어떻게 할래?
지금 봐도 마음이 쓰린, 내게는 가장 아픈 질문이다. 졸업할 즈음엔 뭐라도 될 줄 알았다. 결국 회사에서 휴지를 디자인하며 이렇게 되려고 그림을 그려온 걸까 자책했다. 슬퍼하면 더 비참해질까 봐 아무렇지 않은 척했다. 그때의 나를 위로한 문장이 있다.

무명을 즐겨라

이 말은, 언젠가는 내가 작가가 된다는 것을 암시하는 주문인 동시에 지금 내가 자유의 몸이라는 의미이기도 했다. 이 문장을 읽은 후 나는 아무렇게나 그림을 그리기 시작했다. 나는

무명이니까, 사고를 쳐도 아무도 모르겠지.

그제야 남들의 눈치를 보지 않고 자유롭게 그릴 수 있게 됐다. 그림을 보고 그려도 될까? 예전의 나였으면 안 된다고 했을 텐데 무명을 자각한 내게는 괜찮은 일이었다. 아무도 나를 모르니까, 내가 뭘 어떻게 하든 신경 쓰지 않겠지. 아주 사소한 것들을 그리기 시작했다. 빗자루, 무표정, 바나나, 바르셀로나, 손가락 등. 나는 아무것도 아닌 것들이 가장 좋아서, 그런 것들만 잔뜩 그렸다.

급작스럽게 유튜브 채널이 커진 하룻밤 사이에 나는 무명을 잃었다. 영원할 것 같아도 언젠가 떠날 녀석이었던 거다. 여러분, 남들이 나를 모른다는 일은 나쁜 게 아니다. 그것은 곧 자유를 의미한다. 유명해진 이가 가장 그립게 추억할 시절이 무명이다. '아무도 너를 몰라. 그래도 괜찮니?'라는 이 미운 질문에 다시 한번 힘주어 대답하자. 몹시, 충분히 괜찮다고.

내가 겪은 바에 의하면 멋진 일은 대개 두려움을

동반한다. 우리가 두려워하는 만큼 그 여정은 험난하다. 그럴 때는 이 사실 하나만 기억하면 된다. 내가 지금 굉장히 멋진 일을 하고 있구나. 이 사실을 계속 떠올려야 한다. 우리는 싸워보지도 않고 많은 일들을 포기한다. 이를테면 내게 고민 상담을 요청하는 글들 중에서 미술 때문에 가난해졌다고 말하는 사람은 한 명도 없었다. 대부분 '가난해질 것 같다'라고 말한다. 차라리 겪어봐야 한다.

나는 실제로 부족한 돈과 불투명한 미래와 어중간한 재능과 무명까지 다 겪어봤다. 하지만 겪은 후에야 싸울 면역을 갖추게 되었다. 처음에는 누구나 진다. 그러니 이길 때까지 싸우고 샛길을 찾는 수밖에 없다. 그게 이기는 방법이다.

나는 일이 잘 풀리지 않을 때 이런 생각도 했다. '또 내 자서전의 에피소드가 풍부해지고 있구나.' 참 얼토당토않은 이야기지만 그런 마음들이 꽤나 도움이 된다. 그러니까 우리가 그림을 그려서 가난해지든, 시작이 늦었다고 삿대질을 받든, 남들에게 치여서 아등바등 살아가든…… 나는

당신이 일단 그림을 시작했으면 좋겠다. 왜냐하면 진심으로 그림이 세상에서 가장 멋진 일이라고 생각하기 때문이다. 혹자는 내 자식에게는 미술을 절대 시키지 않는다고 말한다. 나는 반대다. 아직 자식은 없지만 미래에 자녀가 미술을 하고 싶다고 말한다면 기꺼이 응원해 주고 싶다. '그래, 너도 화가가 되어 세상을 살아간다면, 더 많은 것을 보고 느끼며 사랑할 수 있을 거야'라고 말해줄 것이다.

자. 지금부터 아무에게도 묻지 않고 스스로가 비밀스럽게 자신을 허락할 시간이 왔다. 그림을 그려도 될까?

대답이 준비되었다면 페이지를 넘기자.

그림을 혼자
공부하는 방법

모든 대상은
그려낸 만큼 당신의 것이 된다.

화가는 상태다. 누구든 그림을 그리면 그때만큼은 화가가 된다. 화가는 대단한 그림을 그리는 사람이 아니라 기본을 가장 잘 지키는 사람이다. 기본은 무엇일까? 그림을 언어로 생각하고 표현하는 것, 그 행위에 진중함을 담는 것이다.

그림은 언어다. 달리 시각적인 형태를 가졌을 뿐이다. 감정과 생각을 전달한다는 점에서 목적도 언어와 같다. 그렇기 때문에 습득 과정 또한 굉장히 유사하다. 무엇부터 해야 할지 막막할 때는 영어 공부 방법을 떠올려 보자. 영어를 잘하진 못해도 한국에서 교육 과정을 마쳤다면 어떻게 영어를 공부해야 하는지 정도는 익히 알고 있을 테니까. 영어 공부 방법에서 몇 가지 단어만 바꾸면 그림 공부 방법으로 활용할 수 있다.

단어 = 소재

그림에도 어휘력이 있다. 단어를 많이 아는 사람이 언어를 잘 구사하듯 다양한 소재와 그것의 형태력을 아는 사람이 풍부한 표현을 한다. 이 과정에서는

필수적으로 암기가 동반되는데 그림이라고 예외는 없다. 대상을 상상해서 그릴 수 있는 사람은 정확히는 상상했다기보다 기억을 꺼낸 것에 가깝다. 우리가 알고 있는 단어를 자연스럽게 꺼내어 쓰는 것처럼 말이다. 다양한 사물을 관찰하여 따라 그리고 기억해 두는 것은 마음속 그림 사전을 풍부하게 만드는 일이다. 실제로 나는 학원에 다녔을 때 100여 가지의 대상을 똑같이 외워서 그리는 시험을 봤다. 그 덕분에 나는 지금도 하회탈과 코끼리를 안 보고 그릴 수 있다. 이러한 과정은 단순하고 무식해 보일 수 있으나 꽤 효과적이다.

창의성은 타고난 허공의 반짝임이 아니다. 갈아서 만든 날에서 나오는 빛이다. 단순히 나이가 어리다고 창의적인 것이 아니다. 많이 보고 다양하게 생각할 수 있는 이가 창의적인 사람이다. 그러니 틈틈이 소재를 관찰하고 분석해 두자. 사소한 것을 사소하다고 치부하지 않는 것도 중요하다. 의외로 작은 소재들이 큰 것들보다도 날카롭고 깊다.

섀도잉 = 크로키

섀도잉, 그림자처럼 들은 문장을 바로 똑같이 입으로 소리 내어 따라 하는 공부법이다. 그림에도 이 방법이 꽤 효과적이다. 순간적인 대상의 형태를 포착해 가벼운 형태의 선으로 그려내는 크로키가 그림에서의 섀도잉이라 할 수 있겠다.

퀵 드로잉 훈련 방법은 간단하다. 유튜브에 누드 크로키를 검색해 보자. 30초, 1분, 5분 단위로 모델들이 포즈를 바꾸는 영상들이 나온다. 그 시간에 맞추어 대상을 관찰하고 따라 그리면 된다. 처음에는 얼굴을 그리다가 30초가 끝날 것이다. 그러나 훈련을 거듭하면 나중엔 30초 안에서도 시간이 남게 된다. 표현과 관찰 속도가 향상되기 때문이다.

영어를 공부할 때 섀도잉을 하면 자연스럽게 문장 구조와 발음을 익힐 수 있듯, 크로키도 비슷한 효과가 있다. 특히 인체 구조를 익히기에 탁월하다. 세상의 수많은 대상 중 가장 아름다우면서도 복잡하고 그리기 어려운 것이 사람이다. 사람을

웬만큼 그릴 수 있다면 동식물, 건물, 풍경 등을 그리는 것은 어렵지 않다. 모든 원리가 다 닮아 있기 때문이다. 그렇다고 꼭 사람을 그릴 필요는 없다. 좋아하는 대상의 사진을 스크랩하여 크로키로 그려보자. 모든 대상은 그려낸 만큼 당신의 것이 된다.

문법 = 투시, 명암

그림에도 문법처럼 법칙이 있다. 하지만 언어가 그렇듯 변수가 많기 때문에 예외가 있고 절대적이지는 않다. 이런 법칙들은 대개 큰 틀을 벗어나지 않으므로 뼈대만 알고 있으면 된다.

　많은 사람들이 영어로 말할 때 문법을 틀릴까 봐 걱정한다. 실제로는 문법이 좀 틀려도 의사소통을 하는 데 전혀 지장이 없다. 그래서 여러분께 이런 당부를 하고 싶다. 시작부터 문법을 너무 신경 쓰지 말라고. 이런 법칙들에 겁먹어 내가 지금 틀린 그림을 그리는 것은 아닌지 머뭇대다가 아무것도 그리지 못하는 사람이 많다. 투시가 틀려도, 그림자

방향이 맞지 않아도 상관없으니 일단 뭐든 그리길 바란다. 왜냐하면 많이 해보는 것, 그것이 오히려 나중에 문법을 제대로 이해하는 데 도움이 되기 때문이다.

실제로 우리가 모국어를 잘 구사하는 것도 문법을 잘 알기 때문이 아니다. 계속 반복하고 들으면서 감을 익히기 때문이다. 그림을 계속 그리고 관찰하다 보면 투시와 명암 또한 어느 정도 체득이 된다. 그 상태에서 이론을 배워야 거부감 없이 학습하고, 당신이 갖고 있는 궁금증을 진정으로 해결할 수 있다. 그러니 일단 겁먹지 말고 그려라. 세상에는 이미 투시와 명암의 원리를 설명해 주는 수많은 책과 유튜브 영상이 있다. 언제든 의지만 있으면 배울 수 있으니 일단은 그림이 즐겁다는 느낌에 집중하자.

영어일기 = 그림일기

영어로 일기나 펜팔을 쓰면 실력 향상에 도움이 된다는 말을 한 번쯤은 들어보았을 것이다. 그림도

생활 속에서 꾸준히 지속해야 감각이 녹슬지 않고 예리해진다.

그런 습관 중 하나로 낙서와 그림일기를 추천한다. 초등학교 저학년 이후로는 웬만해서 그림일기를 쓸 일이 없다. 그만큼 지금 우리들에겐 생소하지만, 뒤집어 보면 어린 나이에도 할 수 있는 아주 쉬운 일이라는 뜻이기도 하다. 하루 중 가장 기억에 남는 한 장면을 그려도 되고 자잘한 사건들을 나눠 그려도 좋다. 나는 그날 본 것을 떠올려 그리는 훈련으로도 그림일기를 활용한다. 똑같지 않아도 최대한 비슷하게 그려둔다.

이는 첫 번째로 말했던 단어 공부와도 같은 맥락이다. 외운 다음 그것을 내 것으로 만들려면 한 번은 써먹어야 한다. 그림도 마찬가지로 그날 본 것을 관찰하는 데 그치지 않고 반드시 그려보기 바란다. 참고로 우리가 볼 수 있는 것은 실체가 있는 대상만 있는 것이 아니다. 감정도, 분위기도, 날씨도…… 우리가 보고자 한다면, 아주 많은 것을 볼 수 있다. 그런 것들을 자기 전에 기록해 두자.

창피한 만큼 성장한다

많은 사람들이 영어를 모르는 것이 아니라 틀릴까
봐 내뱉지 못한다. 당연히 내뱉지 않기 때문에 실력
또한 늘지 않는다. 하지만 여러분, 창피를 너무
기피하기만 하면 성장할 수 없다는 사실을 기억해야
한다. 그림을 그릴 때도 틀린 선을 수없이 지워서
종이가 맨질해지고, 물 조절에 실패하여 종이가
뚫리는 난처한 상황이 벌어진다. 남들의 그림과
비교하다가 스케치북을 닫기도 한다. 분명 이보다
더 다양한 창피를 겪을 것이다. 이는 쓰고 힘들지만
성장하려면 반드시 겪어야 하는 성장통이다.

　난 당신이 겪은 창피는…… 글쎄. 아직이라고
생각한다. 아직 잘할 만큼 연습하지도, 충분히
창피하지도 않았다. 창피가 반복되면 의외로
무뎌진다. 그 단계에 도달해야 한다. 그래야 많이
했다고 할 수 있고, 그만큼 해야 그다음이 있다.
그림을 제외하고도 모든 분야에서의 성장이 전부
그런 식으로 이루어진다. 부끄러움을 아는 사람만이
성숙해질 수 있다.

입문용 미술도구

좋은 재료는
필요에 의해 잘 쓰일 수 있는 재료다.

부실한 재료로 좋은 그림을 그리기는 어렵다.
입문자들이 전문가가 아니라는 이유로 저렴한
재료를 사용했을 때 느낄 자괴감은 뻔하다. 나는
여러분이 '초보인 주제에 이런 재료를 써도
될까?'라는 생각은 접고 좋은 재료를 스스로에게
마련해 주길 바란다. 분야를 막론하고 도구는 정말
중요하다.

　장인은 연장을 가리지 않는다.

　도구에 관한 격언 중 이 문장을 자주 들어봤을
것이다. 멋지지만 사실 너무 옛말이다. 내가
이제껏 보아온 전문가들은 대부분 좋은 연장을
쓰고 있었다. 그림은 도구에 따른 편차가 정말
심하다. 다들 한 번쯤 어린 시절 수채화를 그리다가
형편없이 번진 경험이 있을 것이다. 그것은 그림에
재능이 없어서가 아니다. 좋지 않은 물감과 종이를
옳지 않은 방법으로 사용했기 때문이다. 종이만
바꿔도 수채화는 훨씬 쉬워진다.

예를 들자면 이런 것이다. 좋은 종이는 비옥한 땅이고 싸구려 종이는 돌이 많은 땅이다. 어디에서 농사가 수월할지는 뻔하다. 농사를 오래 지어본 사람일지라도 돌이 많은 땅에서 경작을 하기는 쉽지 않다. 그러니 이왕이면 좋은 땅에서 농사를 시작하는 것이 좋다. 나는 여러분이 돌을 골라내느라 농사를 짓기도 전에 진이 빠지는 것을 원치 않는다. 그러다 가뜩이나 미약한 의욕을 저해할 수 있기 때문이다. 게다가 돌이 없는 비옥한 땅, 즉 좋은 재료들이 우리의 예상보다 그리 비싸지 않다.

6,300원이면 사는 고급 수채화 용지는 A4 사이즈로 잘라서 8번은 쓸 수 있다. 전문가용 연필은 1다스(12개)에 9,000원, 신한 수채화 물감은 25,000원이다. 전부 커피 한 잔, 치킨 한 마리 가격으로 그리 비싸지 않다. 하지만 문제는 값이 아니라, 미술 입문자들은 그것이 뭔지, 어디서 어떻게 사야 하는지조차 모른다는 사실이다. 무리하게 고가의 제품을 알아보거나, 그냥 비쌀

것이란 짐작 때문에 재료 구매를 망설이게 된다.

　지금부터 여러분의 선택에 위험성을 줄여줄,
성능이 보장된 미술도구들을 소개하겠다. 전부 내가
미대 입시를 하면서 썼던 것이고 지금도 쓰이고
있으며, 앞으로도 쓰일 검증된 미술도구들이다.
하지만 구매에 앞서 좋은 재료의 의미를 제대로
이해해야 한다. 좋은 재료는 필요에 의해 잘 쓰일
수 있는 재료다. 본인의 수준에 어울리지 않는
재료라면 그것이 아무리 값어치가 있다고 해도 좋은
재료가 될 수 없다. 그렇기 때문에 나는 입문자의
입장에서 실패를 줄여주고 훈련의 어려움을
덜어주며 퀄리티도 보장해 주는 재료를 추천하려고
한다. 이것보다 더 멋진 재료가 있다면? 멋지다.
그걸 찾아낸 당신을 칭찬하고 싶다.

소묘

연필 - 톰보

미술학원에 처음 들어갔을 때 받게 되는 미술재료는 톰보 4B연필이다. 적당히 무르며 연한 표현과 중간 톤, 진한 표현까지 다 할 수 있다. 손에 힘이 많아서 종이가 금방 까매진다면 톰보 2B를 사용해도 좋다.

노트 - 아트 메이트

알파문구에서 판매하는 드로잉북이다. 앞면이 하드커버라 그림이 구겨지지 않고 노트 형태로 소지할 수 있어 보관도 용이하다. 드로잉북을 고르는 데에는 선택의 폭이 정말 넓다. 본인이 애착을 갖고 그릴 수 있는 것이면 무엇이든 좋다. 조금 더 값을 지불하면 하네뮬레 노트와 몰스킨 스케치북이 있다. 두 종이에는 물감 사용도 가능하다.

지우개 - 톰보

미술용 지우개가 따로 있다. 톰보 지우개가
무난하며 보통 한 줄 단위로 판매한다. 한 번
사놓으면 아주 오래 쓸 수 있다. 일반 문구용
지우개보다 무르고 부드럽게 잘 지워진다. 스케치를
지울 때는 너무 세게 문지르면 종이가 일어날 수
있으므로 면적을 넓게 해서 살살 지우는 것이 좋다.
소묘로 그린 부분에 하이라이트를 표현할 때는
지우개를 잘라서 날카롭게 사용한다.

수채화

종이 - 파브리아노 중목

전문가용 수채 용지는 브랜드가 많고, 그 안에서도
세목, 중목, 황목으로 나뉜다. 후자로 갈수록 거친
느낌이 강한데 물을 많이 머금어서 수채화를 하기
좋다. 나는 주로 중목을 사용하여 펜화를 그릴
때도 쓴다. 화방에서 구매할 수 있으며 2절 단위로
판매한다. 원하는 크기로 잘라두면 여러 번 쓸 수
있다. 파브리아노 말고 다양한 수채 용지 브랜드가

있으니 여러 가지를 써보는 것을 추천한다.

수채 물감 - SWC 신한 물감

수채 물감 브랜드는 아주 다양한데, 미술 입문용으로 SWC가 무난하다. 미대 입시생들도 오래 사용해 온 재료이며 발색이 맑고 깨끗하다. 가격이 부담되면 용량이 적은 것을 추천한다. 사실 수채 물감은 한 번 사놓으면 아주 오래 사용할 수 있기 때문에 처음부터 큰 것을 사도 무방하다.

팔레트 - 방탄 팔레트

철제 팔레트도 있지만 색을 섞는 면에 착색이 되어 나중엔 다른 색을 섞을 때 밑색이 올라와 방해가 될 수 있다. 착색되지 않는 미젤로 방탄 팔레트를 추천한다. 혹은 한 번 사용하고 가볍게 찢어서 버릴 수 있는 종이 팔레트도 있다.

고체 물감 - 윈저 앤 뉴튼

물감과 팔레트를 둘 다 마련하기 번거롭다면 두 개가 결합되어 있는 고체 물감을 사는 것도 나쁘지 않다. 윈저 앤 뉴튼 코트만의 경우 가격이 저렴하여 입문용으로 좋고 휴대성이 뛰어나다. 미술도구에서 휴대성은 꽤나 중요한 부분이다. 꺼내는 것이 번거로우면 그것 때문에 그림을 잘 안 그리게 되기 때문이다. 고체 물감 팔레트는 가볍게 그림을 그리기 좋은 재료다.

붓 - 화홍

화홍의 붓은 정말 괜찮다. 탄력도 좋고 물감을 머금는 양도 적당하다. 살면서 전문가용 미술도구를 한 번도 사본 적이 없는 사람이라면 화홍 붓에 큰 만족감을 느낄 수 있을 것이다. 붓은 보통 오래 사용하면 닳기 때문에 저렴한 붓을 사서 자주 교체하는 방법이 있고, 좀 더 그림이 손에 익으면 비싼 붓을 사서 길들여 가면서 사용하는 방법도 있다. 처음 붓을 살 때는 세필과 중간 사이즈, 큰

사이즈 세 가지 정도만 마련해 두고, 나중에 자신의 스타일에 맞추어 필요한 것들을 따로 구매하길 추천한다.

물붓 - 코이, 스테들러

물붓은 야외에서 고체 물감과 함께 휴대하여 그림을 그릴 수 있는 짝꿍이다. 붓대 자체에 물을 넣을 수 있기 때문에 물통이 따로 필요 없어서 편리하다. 하지만 낯선 느낌이라 적응하는 데 시간이 조금 걸릴 수 있으므로 충분한 연습을 권장한다.

펜화

유성펜 - 코픽 마카

스케치를 하고 선을 따라 그린 다음 수채 물감으로 칠할 때, 보통 펜이 번지는 경험을 했을 것이다. 그럴 땐 코픽 마카를 쓰면 된다. 유성펜이고 시중에 다양한 굵기가 판매되고 있어 각자의 취향에 맞게 구매할 수 있다.

수성펜 - 펜텔 트라디오

내가 주로 드로잉을 할 때 쓰는 펜이다. 펜치고는
가격대가 조금 높지만 한 번 구매한 후에는 좀
더 저렴한 리필 심을 구매하여 교체가 가능하다.
만년필과 비슷한 느낌의 표현이 가능하며 강약
조절이 용이하고 그립감이 좋다.

만년필 - 라미 사파리 만년필

유명한 입문용 만년필. 대부분 고가인 만년필
시장에서 가격대가 비교적 저렴하며 다양한 색상과
괜찮은 사용성을 갖고 있다. 펜촉에 따라 두께가
달라지므로 근처에 있는 대형 서점에 방문해 직접
사용해 보거나 인터넷 후기를 보고 구매하는 것을
추천한다.

딥펜 - G펜, 펜대

펜촉과 펜대는 생소하게 느껴지지만 그리 어려운
재료는 아니다. 대부분의 화방에서 판매하고
있으며, 가격도 저렴하다. 이 또한 정답이 없으니

끌리는 것 위주로 사서 한 번씩 써보는 것을
추천한다. 그중 가장 무난한 것은 G펜 펜촉.

잉크 - 디아민, 이로시주쿠, 몽블랑

잉크의 세계는 무궁무진하다. 이곳에 자칫 잘못
발을 디디면 엄청난 탕진의 길로 들어설지도
모른다. 그러니 처음엔 만년필을 사면 들어 있는
기본형 카트리지 잉크로 시작하길 추천한다. 물론
처음부터 멋진 잉크를 쓰는 것도 즐거운 일이기에
말리지 않겠다.

기타 건식 재료

오일 파스텔 - 문교

요즘 떠오르는 신흥 강자…… 라고 하기엔 이미
유명한 문교 오일 파스텔. 초등학생 때 썼던
크레파스의 고급 버전이라고 생각하면 된다. 가격이
저렴하고 표현이 쉬우며 실패 확률이 낮아서
초심자가 쓰기 좋다. 어떤 그림이든 사연 있는
인디밴드의 앨범 아트 느낌을 낼 수 있는 멋진 도구.

색연필 - 프리즈마 유성 색연필

색연필은 사용하기 쉬우며 섬세하고, 따뜻하다는 장점이 있다. 여러 멋진 색연필들이 있지만 나는 그중 프리즈마 유성 색연필을 추천하고 싶다. 발색이 선명하며 가격도 괜찮고 색상 스펙트럼이 넓다. 수채 색연필은 유성보다 조금 더 연하고 물감과 혼용해서 사용할 수 있다는 장점이 있지만, 색연필로만 그림을 그릴 것이라면 유성을 추천한다. 프리즈마의 멋진 틴케이스 세트를 본다면 어느새 당신은 120색 구매 버튼을 찾고 있을 것이다.

나는 문구점과 화방을 구경하는 것을 좋아한다. 여행을 가서도 그 나라의 화방에는 꼭 가보는 편이다. 전문 교육기관에서도 재료에 대해 배울 수 있지만 대부분 한정적이다. 내가 본 여러 작가들은 대부분 본인들이 재료를 찾아 나서는 편이었다. 그러니 여러분도 미술을 즐겁게 하고 싶다면, 지칠 때마다 화방에 가보는 것을 추천한다. 흰색 불투명한 네모반듯한 비닐봉지에 붓과 물감 등을

담아서 집에 갈 때의 그 기분이 얼마나 멋진지, 새로
사둔 재료에 화가들이 얼마나 멋진 위안을 받는지
꼭 느껴보길 바란다.

열등감에 대하여

가끔 창작자에게 필요한 것은
대단한 재능과 영감이 아니라
감정을 견딜 비위라는 생각이 든다.

다만 여러분, 어떤 분야든 진지하게 시작한다면
전과 같지 않은 마음을 각오해야 한다. 이를테면
좋은 그림을 보고 순수하게 좋아할 수 없게 된다.
샘이 나고, 내 그림이 부끄러워지고, 막막해지는
기분마저 들어 마음이 복잡하다. 나는 좋아하는
작가가 있냐는 질문에 몇 년째 대답을 못 하고 있다.
한 사람으로 특정할 수 없기 때문이기도 하지만
누군가를 편히 좋아하기 어렵다는 것이 더 크다.
이것은 열등감의 여러 증상 중 하나다.

열등감은 어디에서 오는가

이 감정은 대개 가까운 거리에서 온다. 멀고 대단한
존재에서는 느낄 수 없는 마음이다. 지금 당장 당신
옆자리에 앉은 사람이 열등감의 진원일지도 모른다.
나는 항상 동갑내기 친구들에게 가장 강력한
열등감을 느꼈었다.

중학교 때 Y라는 친구가 있었다. 나와는 달리
선을 아주 부드럽고 여리게 쓰는 애였다. 그 선은
칼처럼 끝과 끝이 얇게 날이 서 있었다. 진한 B심을

선호하는 나와 달리 그 아이는 B심도 HB심처럼 썼다. 아무도 그런 얘기를 하지 않았지만, 그 애가 나보다 잘 그린다는 사실을 내가 가장 잘 알고 있었다. Y는 집착도 별로 없어서 자신의 그림을 기꺼이 친구들에게 나누어 주기도 했다.

나는 그 아이의 선을 따라 하기 위해 몹시 애썼다. 그 아이의 그림은 온통 잘 그어진 선으로만 구성되어 있었다. 머리카락, 눈과 코, 하늘거리는 옷자락이 검은 선으로 그어졌는데도 전부 투명하게 느껴졌다. 그 선이 종이가 아닌 허공에서 시작된다는 사실을 알게 된 것은 나중의 일이었다. 훗날 고등학생이 되어 얼추 따라 할 수 있게 되었을 때 그걸 너무도 일찍이 깨달은 그 애가 조금 미웠다.

그러던 어느 날 나는 한 사건으로 우연히 그 친구를 앞서게 됐다. 축제 때 그림 열쇠고리를 내가 더 많이 판 것이다. 친구는 자신의 창작 캐릭터를 내놓았고, 나는 유명 만화 캐릭터를 내 방식대로 그려 열쇠고리를 만들었다. 이때만 해도 우리 둘 다 열심히 했으니 모두 잘 팔릴 것이라 생각했다.

하지만 사람들은 그 친구의 그림에 어떤 정성이 들어 있는지 따위는 별로 궁금하지 않은 듯했다. 손님들은 아는 만화 캐릭터, 즉 익숙하고 반가운 것에 손을 뻗었다.

내 가판대는 곧 텅 비어 매진 스티커가 붙기 시작했다. 친구는 남은 자신의 그림들을 가만히 바라보다 이내 가판대를 접고 공연을 보러 강당에 들어갔다. 나만 계속 남아 그림을 팔았다.

저 그림이 더 좋은 그림인데 왜 내 그림이 더 사랑을 받았을까? 그래도 되는 걸까? 나는 이런 생각들을 했다. 끝내 이기지 못한 기분을 느꼈다. 조금 더 나이가 든 후 이 기분의 정체를 알았다. 이것은 열등감이었다. 나는 그림을 전부 팔았지만, 끝이 고른 그 아이의 선은 갖지 못했던 것이다.

열등감 사용법

열등감의 심부에는 우리가 진짜 원하는 것이 들어 있다. 당시 내가 갖고 싶었던 것은 사람들에게 인정받는 것보다도 그림을 잘 그리는 능력이었다.

그걸 사소하게 생각했다면 나는 가뿐히 기쁜 마음을
안고 승리의 미소를 참느라 애썼을 것이다. 그게
아니었기 때문에 나는 중요한 것을 갖지 못했다는
생각을 떨쳐버릴 수 없었다.

　　그러나 여기서 그치면 안 된다. 그러면 열등감은
비참하고 지긋지긋한 감정으로만 남는다.
힘들겠지만 정신을 차리고 코를 쥔 채 그 녀석의
속을 들여다보아야 한다.

창작자가 가져야 할 비위

가끔 창작자에게 필요한 것은 대단한 재능과 영감이
아니라 감정을 견딜 비위라는 생각이 든다. 오지
탐험가 베어 그릴스Bear Grylls는 징그러운 전갈과
애벌레, 독사를 마주치면 점심을 만났다고 말하며
반갑게 달려간다.

　　에너지원을 섭취하는 건 멘탈을 다잡는 데에
　　중요하죠. 비록 그 에너지원이 애벌레와 게라고
　　해도요.

열등감은 분명 괴로운 감정이다. 그렇다고 마냥
그 감정으로부터 도망만 칠 수는 없다. 목이라도
꺾어서 숨통을 끊은 다음, 그 녀석의 속을 뒤져보자.
분명 악취가 나고 징그러운 모습일 것이다.
그럼에도 그 안에는 에너지원이 있다. 정말 그렇다.
없을 수가 없다. 애초에 그 에너지원이 없었으면
자랄 수도 없었던 녀석이다. 그렇다면 그것은
무엇일까?

당신이 마음 깊이 소망하는 것

나는 미술학원을 다닌 후 그림을 더욱 잘 그리게
됐다. 그 선의 비밀도 알았다. 종이가 아니라
허공에서부터 시작하는 선이었다. 지금은 그런
선으로만 잔뜩 이루어진 소묘도 가능하다. 얻고
보니 대단한 것이 아니었다. 이렇게 내가 원하는
것을 알게 되면, 그다음은 어렵지 않다. 그러니
깨닫는 것이 가장 중요하다. 나는 그 선을 소망했고
끝내 얻게 되었다.

위로가 될 만한 비밀을 당신에게 몰래 건넨다.

모든 아티스트가 열등감을 갖고 있지만, 그것을
아무에게도 말하지 않는다. 그러니 부끄러워하지
않아도 된다.

지속적인 창작을 위한
각오

그림은 당신이 배신했다고
가차 없이 떠나는 존재가 아니다.
언제나 손안에 있으며
이따금 큰 위로가 될 것이다.

어떤 분야든 잘하는 것보다 잘 견디는 능력이
더 중요하다는 생각이 든다. 함께 공부한
수많은 친구들 대부분이 그림을 관두었다. 나는
궁금해졌다. 무엇이 이들을 그림으로부터 떠나가게
한 것일까. 가벼운 마음으로 천천히 하나씩
살펴보자. 읽고 난 후에는 미리 겁낼 일들이
아니었다는 사실을 깨닫게 될 것이다.

나의 못 그린 그림

그림에 관심 있는 사람이라면 기본적으로 남다른
심미안을 갖고 있다. 그렇기 때문에 스스로에게
타인보다 높은 기준치를 요구하며, 이 과정에서
본인에게 실망하는 일이 자주 발생한다. 게다가
주변에 그림을 잘 그리는 이들은 또 왜 이리 많은지.
분명 예전에는 남들보다 잘 그린다고 생각했었는데
과거의 나는 온데간데없이 초라한 자신만 남은
기분이 든다. 이렇게 그림과 서먹해지고, 나중에는
두려워지고, 결국에는 이제 나는 그림에 관심
없다는 거짓말을 남긴 채 그리지 않는 이가 된다.

내가 그랬다. 취업 후 일 년간 그림을 그리지
않았다. 회사 생활이 바빠서 그렇기도 했지만, 내가
그림으로 무엇도 이루지 못한 사람이라는 자괴감
때문에 그림을 그릴 수 없었다. 하지만 여러분,
붓을 오래 놓으면 그 어떤 대단한 작가여도 다시
붓을 잡기 어렵다. 그림은 근육과 감각의 영역이기
때문이다. 긴장하고 있다는 것은 내가 그것에
그만큼 신경 쓰고 있다는 뜻이기도 하다.

내 그림은 못생겼어, 하며 도망칠 것이 아니라
끈질기게 붙잡아 텐션을 유지해야 한다. 근육을
키우는 과정이라고 생각하면 된다. 근육은 상처
나고 아무는 과정에서 자란다. 작업을 매일
지속해야 그림을 그릴 수 있는 체력이 생긴다.
그러면 견디는 힘이 세진다. 못 그린 그림을
미룬다고 언젠가 잘 그릴 수 있는 것이 아니다. 당장
뭐라도 그려야 한다. 매일 그릴 수 있는 상태로 손을
다듬어 놓아야 한다.

세상에는 수명이 있는 직업이 많지만 그림은
그렇지 않다. 나이가 들면 들수록 더 멋진 그림을

그릴 수 있다. 그러니 지금 좀 부족하다고 너무 마음 아파하지 말고, 노년의 그림을 기대하는 마음으로 차근히 그림을 그리자. 나중엔 놀랍게도 못 그린 과거의 그림이 풋풋하고 좋아 보이는 시간이 온다. 스스로를 응원하고 다독이자. 그림 한두 번 그리다 말 거 아니니까.

사실 그림을 사랑하지 않았을 수도

미대라고 그림을 절실히 사랑하는 사람들만 다니는 것은 아니다. 그나마 할 줄 아는 것 중에서는 이게 제일 나은 것 같아서, 혹은 좋아하는 줄 알고 시작했는데 전공을 해보니 별로 흥미가 없다는 사실을 깨달았지만 그냥 다니는 사람도 많다. 나도 그중 한 명이었다. 대학에 와보니 그림 말고도 세상에 재미있는 일이 많이 있었다.

우리나라 교육 제도에서는 진로 탐색의 기회가 굉장히 좁다. 그래서 그림 말고도 다른 일에 관심이 있었다는 사실을 뒤늦게 깨닫곤 한다. 이를테면 내 미대 동기 중 한 명은 현재 주짓수 선수가 되었다.

졸업 즈음 취미로 주짓수 학원에 등록했는데
아마추어 대회에서 종종 메달을 따더니 5년이 지난
지금은 국가대표 선발전에 출전하게 된 것이다.
향후 계획을 물어봤는데 도장을 오픈할 예정이란다.
충분히 있음직한 일이다. 그 외에 미용사와
스튜어디스가 된 동기도 있다.

　원래 그렇다. 진로 고민은 나이를 먹을수록
깊어진다. 대기업 부장쯤 되면 진로 고민을 안 할
것 같지만 그들이야말로 가장 노후에 걱정이 많은
사람들이다. 당연히 우리도 무엇을 진로로 삼을지
확신할 수 없는 것이다. 나만 해도 희망하는 진로가
여러 번 바뀌었고 지금은 꿈도 못 꿨던 유튜버가
되었으니 말이다.

　당신이 지금은 그림을 가장 좋아한다고 생각할
수 있지만, 미래에는 생각이 바뀔 수도 있다.
이것은 슬픈 일이 아니다. 아주 자연스럽고 오히려
즐거운 일이다. 돌고 돌아 꿈을 찾았으니까. 그러니
'미술을 하기로 마음먹었는데 나중에 미술로
성공하지 못해서 아무것도 못 하는 인간이 되면

어떡하지'라는 고민은 하지 않았으면 좋겠다. 한 길을 정해서 걸어가 본 적이 있는 사람이라면 다른 길이어도 충분히 용기를 갖고 도전할 수 있다. 그리고 그림을 배운 경험은 어느 분야에서든 유용하게 쓸 수 있다. 다른 진로를 탐색하게 된다면, 그때 자신을 그림밖에 모르는 인간이 아니라 그림도 그릴 수 있는 인간이라고 생각하길 바란다. 그림은 당신이 배신했다고 가차 없이 떠나는 존재가 아니다. 언제나 손안에 있으며 이따금 큰 위로가 될 것이다.

그리고 싶은 그림이 없어져서

많은 이들이 교육기관에서 원하는 그림을 배울 것이라고 착각한다. 하지만 그 어디서도 그런 그림은 절대 배울 수 없다. 스타일은 스스로 갈고 닦아야 한다.

우리는 그것을 모른 채 교육기관에서 원치 않는 여러 형식의 것들(소묘, 수채화, 기초 조형 등)을 배우게 된다. 입시미술만 끝나면 대학에서는 원하는

그림을 그릴 수 있으리라는 막연한 기대를 품는다.
막상 대학에 입학하면 눈앞에 닥친 과제들을
해치우느라 정신이 없지만 말이다. 그런 생활이
4년쯤 반복되면 졸업할 즈음엔 무언가를 그리고
싶다는 생각 자체가 없어진다.

교육도 잘못됐지만, 거기에 온전히 자신을 맡기는
태도도 잘못됐다. 애초에 학원과 대학은 그리고
싶은 그림을 알려주는 곳이 아니다. 교육기관은
미술을 대하는 태도를 배우는 곳에 가깝다. 그러니
그리고 싶은 그림을 알려주지 않는다고 배신감을
느끼거나 슬퍼할 필요가 없다. 그런 그림은 어디서
배울 필요도 없이 이미 나 자신이 잘 알고 있다.

나는 무엇을 어떻게 그리고 싶은 사람인가?
스스로에게 질문하고 귀를 기울여야 한다. 나도
지금과 같은 스타일의 드로잉을 배운 적이 없다.
여러분이 좋아하는 다른 아티스트 또한 마찬가지다.
대부분의 작가가 표현 방법을 스스로 찾아서
갈고 닦는다. 배움은 찾아 나서는 것이다. 남들이
알려주는 것에만 그치지 않고 본인이 배움을 찾아

나선다면 그리고 싶은 그림을 잊지 않고 좇을 수 있다.

그리고 싶은 그림을 잊지 않는 방법은 무엇일까. 남들이 시킨 그림이 아니라 내가 원하는 그림을 꾸준히 그리는 것이다. 나는 요령 없는 모범생이었다. 남들이 시키는 것을 잘 따라 하다 보면 뭐라도 될 줄 알았다. 졸업할 즈음엔 시키는 것은 잘하는 사람이 되어 있었지만 내가 하고 싶은 것은 까맣게 잊게 되었다. 이에 책임을 물을 곳이 없었다. 그래서 당부하는 것이다. 항상 기억해야 한다. 배움의 길을 스스로 고찰하고 더듬어가며 키워야 한다는 사실을, 그리고 싶은 그림을 항상 선명하게 품고, 고독을 참으며 몰래 피워내야 한다는 사실을 말이다.

경제적 어려움

나의 경우 고등학생 때 입시미술을 하면서 돈이 가장 많이 들었고, 그 이후에는 의외로 큰돈이 들지 않았다. 주변에 작가를 지망하는 친구들도 막연히

상상하는 것처럼 가난에 찌들어서 굶고 누추한 모습이 아니다. 실제로 그런 경우도 더러 있긴 하지만 대부분 투잡으로 작가 생활을 하기 때문에 적당히 자신의 삶을 영위하면서 작업을 이어간다. 아동 대상 미술학원이나 성인 취미미술의 선생님이 되기도 하고, 나처럼 디자인을 하기도 하며, 온라인 클래스를 열거나 플리마켓에 참여하는 사람도 있다.

먹고살 수 있는 방법은 정말 많다. 찾아보지 않고 겁부터 냈을 뿐. 그림을 그린다고 가난해지지 않는다. 나는 그림을 그리기로 다짐한 사람들이 가난해질 각오가 아니라, 이 편견을 깨고 뭐로든 먹고살 수 있다는 열린 마음과 희망을 가졌으면 좋겠다. 가난한 예술가의 대명사 고흐는 정말이지 옛날 사람이다. 21세기를 살면서 19세기 화가의 모습에 자신을 대입할 이유가 있을까.

아이패드나 포토샵 등 디지털 페인팅 작업을 하면 재료비는 초기 장비 마련 이후로 더 들지 않는다. 나처럼 펜으로 하는 드로잉은 더욱 저렴하다. 재료비가 비싼 페인팅이나 설치미술의 경우에나

큰돈이 필요하지 그게 아닌 이상 재료가 엄청
비싸서 우리의 생계를 위협하는 일은 잘 없다.
우리가 사는 겨울 코트 값이나 매달 나가는 핸드폰
요금이 더 비싸다. 그러니 시작하기도 전에 그림을
그리면 가난해질 것이라는 막연한 불안은 느끼지
않았으면 좋겠다. 정말 그렇다면 세상에 이렇게
많은 그림쟁이가 있을 리 없다.

유창해지면 즐겁다

뭐든 잘하기 전엔 재미가 없다. 그림도 마찬가지다.
분명 흥미로 시작하겠지만 점점 높아지는 안목의
성장 속도를 따라잡지 못하는 당신의 손을 원망하게
될 것이다. 동시에 주변에 잘 그리는 사람들이 눈에
들어오고 내가 걸어가야 할 길이 아득하여 걷기도
전에 기진맥진할지도 모른다. 하지만 이것 하나만
기억하자. 잘해야 즐거워진다. 그림이 정말로
지루하고 재미없을 가능성보다 당신이 아직 즐거울
만큼의 실력이 되지 않았을 가능성이 더 높다.
잘하게 되는 방법이야 간단하다. 매일 하는 것.

스스로의 어설픔과 창피를 견디며 멋없는 노력을
반복해야 한다. 훌륭한 아티스트들 모두 이 과정을
거쳤다. 당신이 걷고 있는 그 흙길이 모든 예술가가
똑같이 걸어온 길임을 기억하라.

02

관찰

무엇을 그릴까

뭐든 그려내어 어러 종이를 닝비해 보는 것.
이것이 가장 확실한 방법이다.

살면서 자주 그런 날들이 온다. 어릴 때는 딱히 그러지 않았는데, 나이를 먹고 그림을 시작하거나 조금 배운 다음에는 예전처럼 쉽게 흰 종이에 선을 그을 수 없어진다. 뭘 그리지? 차라리 누군가 정해줬으면 좋겠다. 나중엔 이런 말까지 한다. 자유 주제가 제일 어려워!

왜 그런 걸까? 이는 그림을 그리는 흰 종이가 낭비가 아니라 하나의 의미가 되었으면 하는 마음 때문일 것이다. 어릴 때와 크고 난 후의 시간관념은 다소 다르다. 어릴 땐 자신이 늙는다거나 시간이 부족할 거란 생각을 거의 하지 않는다. 하지만 나이를 먹어서는 책임져야 할 것들이 많이 생기기에 뭔가 하나를 해도 큰마음을 먹고 시작해야 한다. 즉 그림 한 장을 그리는 일에 많은 번거로움이 수반된다는 이야기다. 그런 압박 때문에 낭비를 줄이려 하다 보면 정말 아무거나 그리는 일은 사치처럼 느껴지게 된다. 사실 그림이라는 것이 원래 아무거나 그리는 일인데 말이다.

무엇을 그려야 하는가. 개인적으로 그림을

그러면서 제일 어려운 점이 바로 이것이었다.
그림의 기술적인 측면은 훈련으로 다듬을 수 있지만
그릴 게 없다면 그 모든 능력이 쓸모가 없어진다.
'아무것', 그런 것이 하나도 떠오르지 않는 기분이
있다. 내가 뭘 좋아했는지 기억도 안 나고, 평소에
그렸던 것들이 시시하거나 초라하게 느껴진다.
고민만 깊어지고.

　이런 경우도 있을 것이다. 그리고 싶은 그림이
있었는데 그걸 잊어버리게 되는 거다. 나는
미술학원을 다니면 원하는 그림을 배울 수 있겠지
싶었다. 막상 입시를 시작하니 대학이 원하는
그림을 그려야 했다. 그래도 잠시라고 생각했다.
입시가 끝나고 대학에 합격하면 그때 마음껏
그림을 그릴 수 있겠지. 아니었다. 대학에서도 그게
가능하지 않았다. 그래, 졸업만 하면 아무도 나를
막을 수 없을 거야. 어떻게 되었을까? 막상 졸업을
하자 '내가 뭘 그리고 싶었지?'라는 의문이 들었다.
내 손끝에서 그려지길 원했던 그림들이 나를

기다리다가 끝내 사라진 것이다.

대학 시절 나는 상당히 지쳐 있었다. 듣는 과목 수만큼의 교수가 있었고, 좋은 학점을 위해 그들의 각기 다른 입맛에 작품을 맞추고 내가 표현하고 싶은 기법은 숨겨야 했다. 어떤 교수는 이런 말도 했다. 너는 아직 네 스타일이 없구나. 조금 더 개성이 있으면 좋을 텐데. 당사자는 무심히 내뱉었을 말이 내게 큰 상처가 되었다. 그놈의 스타일, 어떻게 만드는지 방법이라도 알려주지. 그런 대답들이 싫었기에 지금과 같은 유튜브 채널을 만들게 된 것도 있다. 당시 나는 상처만 받은 채 A+을 위한 그림을 그렸다. 나의 취향은 창작에 개입할 수 없었다. 내가 만들었지만 내 것이 아닌 작품들이 늘어갔다.

그러던 어느 날, 교수들의 평가에 대한 환상이 깨졌다. 계기는 졸업 평가 크리틱이었다. 모두가 담당 교수가 좋다고 허락한 주제로 작업을 준비했다. 그런데 다른 교수들의 날카로운 비판과

지적이 쏟아졌다. 담당 교수는 그 말들을 가만히
듣다가 학생 대신 자신이 그 작품을 설명하기
시작한다. 나중에는 교수들끼리 언성이 높아지고 그
작품을 소개하는 학생은 아무런 말도 하지 못한다.
이런 식으로 꼬박 이틀이 지났다. 기진맥진한
걸음으로 기숙사에 돌아가며 여러 생각을 했다.

- 그림은 어차피 모두가 공감할 수 없지 않나?
- 작업을 왜 교수들의 입맛에 맞춰서 해야 하는
 걸까?
- 작업의 주인들은 막상 아무런 말도 하지 못하고
 있군.

　　시간이 흘러 졸업을 했고, 그때 비로소 0의
상태가 되어 다시 시작하는 기분이 들었다.
　　이제 무엇을 그려야 할까? 나는 스스로에게 여러
가지 질문을 던졌다.

사용할 재료

나는 어떤 대상들을 보면 그것의 면을 제외하고
선만 남긴 채 감상하고 싶은 기분이 든다. 나는
뭔가를 표현하기 위해 포기한, 그런 고민과 선택을
담은 담백한 모습의 그림들이 보고 싶었다. 사람을
완전 카메라처럼 찍어낼 것이 아니라면 표현에 많은
디테일이 필요하지 않다. 드로잉에는 핵심을 꿰뚫어
볼 수 있는 통찰과 생략을 위한 절제가 필요하다.
여러 표현 기법과 미술 이론을 배운 내가 드로잉을
한다고 하면 교수들은 싫어했겠지만 이제는 그런
사람들이 없으니까. 펜과 종이만 있으면 되겠다.
그래, 드로잉을 하자.

바라는 이미지

무엇을 그려야 할지 모르겠다면 일단 자신이 보고
싶은 이미지가 무엇인지 떠올리는 것이 도움이
된다. 그런 것들을 그려야 애정을 갖고 작업을 할
수 있으며 이는 창작을 지속할 동력이 되기도 한다.
나는 대상을 선으로 산출해 내는 연습을 지속했다.

그리고 내 일상을 그림일기로 남겼다. 사람마다 다르겠지만 나는 그림을 실용성 측면에서 좋아한다. 기록을 하기에 이만한 도구가 없다. 내가 보고 싶고, 기억하고 싶은 것들을 그렸다.

이렇게 탄생한 작업들은 신기하게도 우리에게 다시 말을 걸어온다. '어때?'라고 말하는 듯하다. 보통 얼떨떨한데, 좋으면서 싫다. 나의 조각이자, 파편처럼 느껴지는 존재를 보는 것 같달까. 이를테면 깎아낸 손톱 같은 느낌인 것이다. 나를 떠난 나의 조각들인데 그 퍼즐이 내가 어떤 사람인지 설명해 준다. 그러면 그다음 퍼즐을 좇게 된다. 나는 누구일까? 이런 생각과 함께 이미지를 추격하는 것이다. 화가처럼 말이다.

취향이 곧 대상이 된다

나이를 먹고 나서야 알게 되었는데 모든 사람이 나 같지 않았다. 내가 싫어하는 것을 누군가는 좋아하고 내가 좋아하는 것을 누군가는 싫어한다. 대표적으로는 액세서리가 있다. 최근까지도

진지하게 반지와 귀걸이를 착용하는 것에 공감할
수 없었다. 몸에 걸치는 것은 안경으로 충분하다고
생각했다. 눈이 좋지 않은 사람에게 시력을
제공해 주는 것 정도로 유용하지 않다면 나머지는
불필요하다고 여겼다. 하지만 최근에는 왼손에 얇은
실반지를 두 개 끼게 되었다. 액세서리는 예쁨 그
자체가 쓸모라는 것을 늦게 알았다.

　나는 단순하게 생긴 모양을 좋아한다. 그것은
여러 단어로 치환할 수 있다. 무표정, 대칭, 흑백,
포인트 컬러, 여백, 힘을 뺀 포즈, 정적 같은 것. 이런
이미지를 수집하여 그리기 시작했다. 나는 무표정한
사람들을 흑백으로 그렸다. 최대한 의미가 느껴지지
않는, 정말로 '그냥' 있는 모습들 말이다.

　내가 생각하는 단순함을 이상적으로 표현한 것이
바로 사람의 무표정이다. 그런 백지 같은 표정 속에
여백과 가능성과 움직임과 단순함이 섞여 있다.
아이러니하게도 단순한 모양새가 가장 복잡하기도
하다. 그 지점에 깊은 매력이 있다. 그래서 나는
무표정의 사람들을 그린다.

그리는 이유

시기마다 그림을 그리는 이유가 달랐는데, 매번
목적이 입시나 타인의 칭찬 등 외부에 있었다.
졸업을 하고 비로소 내가 그림에 너무 무거운
의무들을 가진 채로 살아왔다는 생각이 들었다.
그래서 의무를 생각하지 않기로 했다. 그래도
궁금했다.

나는 나에게 도움도 쥐뿔 되지 않는 그림을 대체
왜 그리고 싶어 하는 걸까?

그냥이었다. 정말 거창한 이유 없이 그림이 그냥
좋았다. 그냥 그림을 그리고 싶어 한다고? 그렇다.
이런 게 그림을 그리는 데에는 충분한 이유가 된다.

이런 생각들을 거치면 무엇을 그릴지 감이
잡힌다. 물론 쉽지 않고 나도 참 오래 걸렸다.
하지만 그림을 그리는 일에는 정년이 없다. 앞으로
남은 긴 세월을 생각한다면, 무엇을 그릴지 찾기
위해 무엇이든 그려보는 일에 조급함을 갖지 않아도
된다. 뭐든 그려내어 여러 종이를 낭비해 보는 것.
이것이 가장 확실한 방법이다.

관찰하는 방법

잘 그리는 사람이 아니라,
잘 보는 사람이 그만의 창작을 한다.

관찰을 참 좋아한다. 그저 보는 것으로는 성에 차지 않아서 학문의 도움도 종종 빌리곤 한다. 관상, 사주, 필적학 등을 아주 얕게 공부했다. 사람을 그저 바라보는 것을 넘어서 통계나 데이터를 기반으로 정보를 얻어 분석하는 것이 내게는 아주 재미있는 일이다. 일상에서도 문득 심심하면 사람들을 살피는 편인데, 이처럼 항상 관찰을 하는 것은 관찰 자체에 흥미를 느껴야 가능하다. 그게 아니라면 누군가를 살피는 일이 어렵고, 또 피로하게 느껴질 것이다.

관찰을 왜 하는가. 나는 분명한 이점 때문에 한다. 사람의 겉모습을 면밀히 살피면 그가 어떤 사람인지 알 수 있게 된다. 마음까지도 말이다. 마음을 알게 된 후에는 그를 위해 배려할 수도 있고, 적절히 거절할 수도 있다. 타인의 마음을 몰라서 답답한 일들이 예전보다 많이 줄었다. 이것이 사람의 마음을 전부 공감할 수 있다는 의미는 아니고, 헤아리지 못해서 생기는 피해가 적어진다는 이야기다. 이것만으로도 대화나 관계를 내게 유리한 방향으로 끌어가는 데 도움이 된다.

당연한 말이지만 그림을 그리기에도 아주 좋다. 그림은 정말 본 만큼만 그릴 수 있다. 그 이상 얻어걸려서 우연히 잘 그려지는 경우는 거의 없다. 정말 정직하게 보고 느낀 만큼만 종이에 표현이 된다. 그래서 나는 그림이나 글을 풍부하게 표현하는 사람들을 보면 굉장히 놀란다. 저 사람은 세상을 이 정도의 디테일로 살펴볼 수 있는 사람이구나 싶기 때문이다. 잘 그리는 사람이 아니라, 잘 보는 사람이 그만의 창작을 한다.

습관적으로 관찰하면 볼 수 있는 세계가 넓어진다. 이는 곧 삶을 풍부하게 만든다. 작은 것 하나도 남들보다 깊이 느낄 수 있다. 비유하자면, 와인을 잘 아는 사람이 와인을 마시는 것과 같은 일이다. 정보가 많으면 한 잔을 마셔도 더 잘 음미할 수 있는 것처럼, 삶을 살면서도 즐거움을 더 크게 느낄 수 있다. 덕분에 나는 작은 것 하나에도 큰 의미를 발견하는 재주를 가지게 되었다. 평소에 많은 것들을 관찰하고 메모해 두기 때문에 가능한 일이다.

그럼 무엇을 관찰해야 할까?

당신이 가장 관심 있는 대상을 관찰하길 바란다. 그래야 흥미 있게 지속할 수 있다. 관찰도 결국 훈련이고 습관이기 때문에 반복해야 잘할 수 있다.

나의 경우 가장 흥미로운 대상은 바로 나 자신이다. 스스로를 엄청나게 관찰하는 편이다. 사실 타인이 어떤 생각을 하는지는 별로 관심 없다. 사주와 관상, 필적학도 나를 알기 위해서 공부한 것이다. 언제나 가장 궁금한 것도, 제일 재미있는 것도 나였다. 그 흔한 누군가의 팬을 해본 적도 별로 없다. 항상 타인보다도 내가 왜 그렇게 생각하고 느끼는지 알고 싶었다. 그리고 나를 면밀히 관찰한 바, 나와 타인이 별로 다르지 않다는 사실을 깨달았다. 이제는 사람의 마음이 엄청나게 어렵지 않다. 그도 큰 틀에서는 나처럼 생각할 것이다.

결국 스스로를 아는 일은 인간을 아는 일에 가깝다. 타인의 마음이 궁금하다면 우선 자신을 먼저 살필 것을 권하고 싶다.

그렇다면 내가 나를 관찰하는 방법은
무엇이었을까? 일기를 쓰는 일이다. 나는 정말
많은 메모를 한다. 종종 글을 잘 쓴다는 칭찬을
받곤 하는데, 다들 내가 책을 많이 읽는 줄 안다.
하지만 실제로 나는 한 달에 한 권을 읽는 수준으로,
그다지 다독을 하는 편은 아니다. 내가 가장 많이
읽는 글은 단연코 나의 일기다. 오스카 와일드Oscar
Wilde는 비행기를 타기 전 자신의 일기장을 챙긴다고
했다. 그게 가장 재미있는 볼거리이기 때문에. 나도
그 말에 몹시 공감한다. 지금처럼 글을 적당히
쓸 수 있는 이유는 책을 많이 읽어서가 아니다.
실제로 글을 많이 써본 사람이라 그저 익숙하여
그런 것이다. 잘 쓰는지는 모르겠다. 계속 이야기를
이어가자면.

　　일기를 좋아하는 이유에는 여러 가지가 있지만,
무엇보다 나의 취향과 관련이 있다. 난 실제 있었던
사건과 감정에 흥미를 가장 많이 느낀다. 일기는
나에게 일어난 사건의 기록이라는 점에서 가장
특별하고 유의미하며, 그 어떤 읽을거리보다도

흥미롭다. 상상이나 이야기도 영감을 줄 수
있지만 내게는 별로 와닿지 않아서 소설을 잘 못
읽는 편이다. 그래서 종종 심심할 때 읽기 위해
일기를 생산하기도 한다. 대단하지는 않고 그저
시시콜콜하게 쓴다. 예시를 첨부하자면 이런
식이다.

운이 좋기를 기대하는 삶은 싫다. 치열하고
고단한 삶도 싫다. 삶이 싫다. 잘 살고 싶어서
살기 싫은 순간들이 있다. 속을 움켜쥐고 웃었다.
기진맥진했다. 그런 기운들이 마음으로 옮는 것이
싫었다. 나는 등딱지 같은 가방을 메고 집으로
돌아간다. 더 이상 술을 마시지 않기로 했다. 그저
나와의 다짐이다. 그냥 처음부터 술을 마시지
못했던 사람처럼 행동할 요량이다.
어떻게 살아야 하냐는 말을 자주 읊조린다. 그래서
자꾸 책을 읽게 된다. 뭐라도 알고 싶다. 두려움을
피하고 싶다. 그것 때문에 두렵다. 다들 실전인데
나만 늘 연습하는 기분이 든다. 내 진심의 출처를

묻는다. 나는 열심히 하지 않는다. 열심히 하고
싶은 적이 없었기 때문이다. 진심들을 의심했으나
여지없이 진실이었다. 그런 진짜 같은 마음들이
나를 힘들게 한다.

— 2020. 06. 15. 오후 11시 16분

이때는 책을 많이 읽었나 보다. 이것 말고도 많은
일기가 언제나 쓰이고 있고, 최근엔 블로그에 연재
중이다. 이렇게 몇 년 동안 일기를 뒤적여 보니까
여러 철칙이 생겼는데 일단 일기를 잘 쓰려면
말이지.

정말 쓸데없는 것들을 적어야 한다. 그런 것들이
가장 읽기 편하고 재미있다. 거창하고 멋진 것을
기록하려고 하면 일기 쓰기를 주저하게 된다. 난
정말 방금 만난 사람에 대한 혼자만의 평가, 그리고
내가 오늘 하루 했던 바보짓, 올해에는 꼭 해야
한다고 생각하는 프로젝트, 그리고 갑자기 떠오른
유튜브 주제 등 정말 뭐든 적어둔다. 처음엔 종이에
일기를 썼는데 나중엔 아이폰 메모에 적게 되었다.

왜냐면 영감은 일기장이 없을 때도 불현듯 찾아오기 때문이다. 짧게라도 꼭 적어둔다.

그리고 나에게는 꼭 솔직해져야 한다. 이게 참 쉬워 보이지만 어려운 일이다. 우리는 타인보다도 자기 자신에게 더 많은 거짓말을 한다. 내가 느끼는 온갖 지질한 감정들을 인정해야 글로 적을 수 있다. 눈으로 보기에 역겨운 진실들이 항상 도처에 있었지만 나는 비위를 견디면서 적어냈다. 이를테면 그는 나에게 관심이 없지만 나는 그를 사랑하고 있다는 사실과 누군가는 나에게 잘해주지만 나는 그 사람의 친절이 싫다는 것, 그리고 괜찮아 보이지만 괜찮지 않았던 여러 순간들을 썼다. 내가 그간 저질러온 짓임에도 용기가 필요하고 또 불편한 일이다.

마음을 들여다보면 아주 끔찍한 것들이 잔뜩 있어서, 인정하긴 싫지만 스스로가 그렇게 멋진 인간이 아니라는 사실을 마주하게 된다. 나는 지금도 누군가가 나를 칭찬하면 조용히 웃으면서 이렇게 말한다.

각자의 누추함은 스스로만 아는 것이겠지요.

너무 많이 봐서 잘 알고 있고, 그렇기에 더 꼭꼭
숨겨서 나만 알고 있다. 그래서 우울을 자주 앓는다.
스스로 너무 깊이 들여다보면 결국 자신을 부정하게
된다는 문장을 어느 책에서 읽었다. 정말 그렇다.
지나치게 깊은 사유는 자아를 병들게 한다.

그럼에도 관찰, 그중에서도 나를 관찰하는 것은
몹시 가치 있는 일이다. 내가 뜻밖에 얼마나 멋진
사람인지도 발견할 수 있다. 그리고 무엇보다 내
안에서 여러 것들을 찾고 나면, 내가 그저 내가
아니라…… 인간이라는 사실을 알게 된다. 나와
타인이 별로 다르지 않다는 사실을 진정으로 깨닫는
것이다. 그러면 타인의 마음을 깊게 들여다보지
않아도 얼추 이해할 수 있다. 저 사람 또한 나랑
비슷한 인간인 것이다. 그제야 비로소 진정한
의미의 존중과 애정이 가능하다.

요약하자면, 스스로를 객관적으로 볼 줄 아는 사람이 타인을 보는 안목도 높다는 게 내 생각이다. 그러니 외부 세계도 좋지만 우선 자기 자신을 먼저 관찰할 것을 권한다. (다소 딱딱한 말이지만, 그게 안목을 높이는 일에 있어 가장 효율이 높다.)

외부 세계를 관찰할 때는 있는 그대로를 보는 연습을 한다. 매번 컨투어 드로잉을 하는 이유이기도 하다. 실루엣은 본질과 내면이 빚어내어 만든 외곽선이다. 현상들을 압축한 그 선이 좋다. 그리고 모두는 각자 다른 실루엣을 지닌다. 나는 이런 의미의 관찰을 하며 살고 있다. 그래서 세상이 항상 흥미진진하고, 그걸 살아가는 나라는 캐릭터가 재미있고, 그리고 내가 만날 사람들을 생각하면 설렌다.

나의 경우 관찰의 대상이 나였고, 방법은 일기였지만 여러분에게는 각자의 방식이 있을 거라 생각한다. 방향은 다를지언정 삶에 애정을 갖고 들여다보는 일, 그게 관찰의 전부이며 본질이지 않을까.

안목을 기르는 방법

안목이 있는 사람은
마음속에 품질 관리 요원이 있다.
그 기준이 정밀하고 체계적일수록
삶에 실수가 줄어든다.

세상의 모든 물체를 그림으로 그릴 수 없고, 그럴 필요도 없다. 중요한 장면이나 사건을 가려내고 선택하는 능력이 필요하다. 이런 일에는 정답이 없지만 모든 선택이 똑같은 가치를 지니는 것은 아니다. 이렇게 대상을 가려내는 능력을 우리는 안목이라고 부른다.

내 20대 초반을 돌이켜 보면 귀엽기 그지없다. 옷을 굉장히 못 입었다. 그래도 나름 미대생이라는 타이틀에 걸맞은 모습을 갖추고 싶었나 보다. 열심히 홍대 앞을 서성이며 옷을 구경했고 매번 쇼핑에 실패했다. 내가 막연히 생각하는 '옷 잘 입는다'라는 이미지를 키워드로 꼽자면 클래식, 히피, 컬러풀이었다. 어떤 생각이 드는가?

여러분이 생각한 것처럼 이 단어들은 서로 조화를 이루지 못한다. 나는 아직도 친구들에게 그때의 차림에 대해 놀림을 받는다. '너 그 넥타이 어디 갔어, 양말은?' 그래, 나름 넥타이까지 매고 다녔던 패기 넘치는 신입생이었다. 충분히 후회하고 있으니 이 부분에 대해서는 나무라지 않기를 바란다.

물론 그렇다고 이제는 내가 뛰어나게 옷을 잘 입는다거나, 센스 넘치는 사람이 된 것은 아니다. 그렇지만 적어도 나아진 부분들이 꽤 있다. 내가 입는 옷, 다니는 장소, 그리고 듣는 음악이 나를 드러낸다. 취향을 만들고 다듬어가는 과정은 일종의 퍼스널 브랜딩과도 연관된다. '이연'이라는 브랜드는 아주 사소한 계기에서 출발해 서서히 발전하기 시작했다. 나는 그 첫 출발의 정확한 일시를 떠올릴 수 있다. 2017년 석가탄신일이었다.

최초로 아이폰7을 샀다. 고백하자면 아이폰을 사는 사람들을 전부 바보라고 생각했었다. 그랬던 내가 처음으로 '대체 뭐가 좋은데?'라고 투덜대는 대신 그냥 뛰어들어 보았다. 지금의 나는 어떻게

되었을까.

앱등이가 되었다. 지금 이 글도 아이패드로 쓰고 있다. 조만간 맥북을 살지도 모른다. 아직 명분이 없어서 구매를 미룬 것인데, 통장 사정을 생각하니 명분이 계속 생기지 않기를 바라게 된다. 이토록 인생은 모를 일이다.

아이폰이 왜 좋냐는 질문에는 무언가 콕 집어 대답하기 어려운 부분이 있다. 왜냐면 그 좋다는 느낌이 어느 몇 가지 포인트가 아니라 전반적인 라이프 스타일에서 와닿기 때문이다. 우선 iOS에서만 쓸 수 있는 앱들이 있다. 대표적으로 내가 가장 좋다고 생각하는 앱은 프로크리에이트, 루마퓨전이다. 잠깐, 앱들은 애플이 개발한 게 아니잖아요? 그래. 하지만 애플이 그 앱들을 활용하기에 가장 좋은 환경을 제공한다. 아이폰으로 촬영하고 아이패드로 전송해 루마퓨전으로 영상을 편집한 후 아이맥에 보낸다. 프로크리에이트로는 그림을 그리고 아이맥이나 아이폰에 이미지를 보낸다. 애플워치는 나의 운동 기록을 측정한다.

긴장한 상태에서는 심호흡이 도움이 된다며 조용히
신호를 보낸다. 에어팟은 달릴 때 듣기 좋은 무선
이어폰이다. 이 모든 것들이 나의 창작과 라이프
스타일을 지원하고 있다. 핸드폰으로 적어놓은
메모를 책상에 앉아 아이맥에서 확인한다. 그러다가
전화가 오면 컴퓨터에 수신이 뜨고, 나는 엄마의
저녁 안부를 묻는다.

애플 제품을 사용하며 연동성과 편의성, 그리고
브랜드가 추구하는 철학 같은 것을 배웠다. 그때
아이폰을 써보지 않았다면 나는 이런 세계가
존재한다는 사실을 영영 모른 채 그 세계에 있는
사람들을 비웃었을 것 같다. 이 생태계에 몸을
담가보니 알겠다. 어디에든 세계관이 있고 그것은
전적으로 각자가 선택하는 것이다. 그리고 그곳을
살 만하게 다듬는 것이 세계관의 사명이다. 개인도
마찬가지라는 생각이 든다. 머물고 싶은 사람이
되게끔 나를 가꾸는 것, 좋은 것을 제공하는 것.

아이폰을 쓰는 사람을 단순히 앱등이라고

얕잡아 부르기 전에, 그들이 왜 앱등이가 되었는지 살펴볼 필요가 있다. 이런 종류의 기대와 궁금증이 삶의 변화를 끌어낸다. 무엇이든지 왜 좋은지, 나쁜지를 느껴봐야 기준이 생긴다. 지금부터 내가 안목을 키우는 데 도움이 되었던 몇 가지 방법을 소개하겠다.

줄이기

최근에 위염이 있어서 속이 안 좋다고 했더니 엄마는 이렇게 대답했다.

몸에 안 좋은 것만 덜 먹어도 몸이 괜찮아져.

쉬운데 쉽지 않은 말이었다. 이는 어디에나 마찬가지인 듯싶다. 필요 없는 것들만 덜어내도 삶의 많은 것들이 괜찮아진다. '필요 없음'의 기준은 그걸 빼도 문제가 없는 것으로 삼으면 쉽다. 이를테면 우리 삶에서 가까운 소비를 예로 들어보자. 물건을 구매할 때 이것 없는 삶이 내게

치명적일지 자문해 보는 것이다. 사진을 찍을 때도 적용할 수 있다. 이 모든 사물이 한 프레임에 전부 나와야 하는 걸까? 더 드러내고 싶은 것과 덜어내고 싶은 것이 있을 것이다. 그걸 순간순간 느껴야 한다.

필요한가, 필요하지 않은가. 이것이 선택의 기준을 만드는 가장 쉬운 방법이다. 우리는 그런 것들을 그다지 고민하지 않고 살아간다. 나도 마찬가지다. 언제나 불필요한 것들을 혹처럼 달아두고 모른체한다. 이를테면 허리를 망치는 자세로 인스타그램을 계속 새로고침하는 습관 말이다. 이런 것들은 허리가 다 망가지고 나서야 후회로 다가온다. 내게 필요 없는 시간들이었구나 하고.

이런 질문도 도움이 된다. 뭔가를 필요하다고 느꼈을 때 '왜?'라고 묻는 것이다. 우리는 소중한 것들을 누리는 와중에 그 중요성을 잊는다. 이를테면 잃어버린 일상이 있다. 2020년 코로나 사태 이후 평범하게 해온 많은 일들을 할 수 없게 되었다. 그제야 우리는 빈자리를 느낀다. 이런

것들이 나에게 중요했구나. 거기서 미처 자각하지 못했던 가치를 발견한다. 마음이 쓰리지만 말이다.

　내가 이런 것들을 생각하게 된 계기는 미니멀리즘 열풍 때문이었다. 미니멀리즘이 매사에 정답이 될 수는 없겠지만, 모두가 한 번쯤은 시도해 볼 만한 가치가 있다고 생각한다. 필요를 가려내는 사소한 과정에서 진짜 소중한 것을 알 수 있기 때문이다. 소비와 사진 등에 비유하여 예시를 들었지만 나는 사실 인간관계에 가장 많이 이 이론을 적용했다. 물론 여기서 용어는 필요가 아니라 다른 것으로 대체된다. 보고 싶은 사람인가, 그렇지 않은 사람인가. 물론 그렇다고 보고 싶지 않은 사람을 차별하거나 무작정 거리를 두자는 의미는 아니다. 다만 보고 싶은 사람을 더욱 자주 보기로 했다. 이 기준이 남들이 보기엔 유치할 수 있는데, 나는 원래 유치한 사람이기 때문에 괜찮다. 내가 모든 사람을 사랑할 수 없다는 것을 누구보다 잘 안다. 이것을 인정하자 인간관계에 의한 스트레스가 상당히

줄었다. 소중한 사람에게 더 좋은 다정을 베푸는
일은 내게도 큰 행복이기 때문이다.

　이렇게 가려내는 과정에서 겪는 실패도 경험이
된다. 이것이 나에게 필요했던 것이구나 깨닫게
된다. 그러면 나중에 놓치지 않을 수 있다. 나는
실제로 아까운 몇몇 기회를 놓치며 살아왔다.
그래서 기회를 더 잘 주시하고, 살펴보고, 놓치지
않게 잡는 연습을 하게 되었다. 이런 것들을 더
다듬어갈 미래의 내가 기대된다. 삶이 그런 기대로
채워지면 자연스럽게 즐거워진다.

벤치마킹

내 채널이 빠르게 성장한 이유에는 여러 가지가
있겠지만, 그중 내가 좋아하는 것들이 많았던 것이
가장 큰 요인이라고 생각한다. 나는 좋아하는
것들의 장점만 조합해서 지금의 '이연' 채널을
개설했다. 그림 유튜버를 검색했을 때 참고하고
싶은 스타일이 없었다. '이런 거 괜찮을 것 같은데
왜 안 하지?'라는 생각이 들어서…… 내가 만들었다.

이연 채널의 리소스가 되었던 것들을 이 책에만
몰래 밝히자면.

haraxxx

그녀의 브이로그는 잔잔한 일상의 소음과 시선으로
이루어져 있다. 나는 주로 밥을 먹으면서 이
유튜브 채널을 봤는데, 특유의 무해한 느낌과
담백함이 좋았다. 영상을 만들 때 음악 없이
재료의 사각거리는 소리나 목소리만으로 담백하고
매력적인 사운드가 될 수 있다는 사실을 처음
알았다. 그래서 점차 배경음 없이 컷 편집으로만
영상을 만들기 시작했다. 이것이 지금 나의
스타일로 자리 잡았다. 나는 그녀의 유튜브 채널을
몹시 사랑해서 1000년 뒤에도 남으면 좋겠다고
생각한다. 2000년대에는 이런 일상을 사는 이가
있었다고. 시대의 평온을 증명해줄 사료로 충분하지
않을까.

브런치

나는 2018년 초에 브런치 작가가 되어 글을
연재했다. 매번 일기만 써오던 내가 처음으로
주제를 정해서 나름의 칼럼을 썼는데, 그때 느낀
것은 생각이 있는 이들만 글로 생각을 정리할
수 있는 게 아니라 누구든 정리를 해야 생각이
구체화된다는 사실이었다. 그때 정리해 둔 것들을
영상의 대본으로 썼다. 대부분 그림에 빗대어 삶을
이야기한 것들이었다. 글로 썼을 때는 반응이 거의
없었는데 그림과 합해져서 영상의 형태가 되니
사람들에게 더욱 효과적으로 가닿았다.

라디오

나는 작업을 하면서 팟캐스트를 듣는 것을
좋아한다. 그중에서도 이동진의 빨간책방, 김영하의
책 읽는 시간을 자주 들었다. 듣고만 있어도
편안하게 대화하는 느낌이 들어서 그 기분을
사람들에게도 전하고 싶었다. 그래서 그림을
그리면서 내레이션을 덧붙여 영상을 만들었다.

나에게는 전부 친숙한 것들이었는데 그걸 그림 영상과 엮어낸 사람이 많지 않아서 내 채널의 아이덴티티가 되었다.

벤치마킹의 도움을 톡톡히 받았다. 좋아 보이는 것들을 가려낸 후에는 한번 적극적으로 따라 해보자. 따라 해보면 느낄 수 있다. 보기보다 쉽지 않다는 감상과 이 사람은 역시 뭘 좀 아는 사람이었군, 하는 감탄까지. 좋아할 때 배우는 것이 1이라면 따라 하면서 배우는 것은 10이다. 나와 무엇이 어울리는지도 알게 된다. 그 과정에서 안목은 끊임없이 다듬어지고 점점 단단해진다.

가치에 대해 질문하기

프로필 사진 촬영용 흰 셔츠를 알아보다가 마음에 드는 셔츠를 발견했다. 띠어리Theory의 클래식 셔츠였는데 찾아보니 가격이 30만 원대였다. 패딩보다 비싼 셔츠라니? 얼마나 잘났는지 확인해 보기 위해 직접 백화점에 가서 입어보았다.

시착을 해보니 그 셔츠가 왜 그 가격을 갖고
있는지 단숨에 이해가 되었디. 그 느낌에 대해시는
길게 쓸 필요가 없다. 궁금하다면 띠어리의 클래식
화이트 셔츠를 딱 한 번만 시착해 보길 바란다.
셔츠가 왜 30만 원이나 하는지 1초 만에 깨달을 수
있다.

엄한 데 비싼 돈을 쓸 바에야 그 값으로 뜨끈하고
든든한 국밥 한 그릇 먹고 말지, 하고 모든 대상을
국밥과 비교하는 밈이 있다. 10만 원짜리 가방을

샀다고 하면 그 돈으로 8천 원짜리 국밥을 12.5회나 먹을 수 있는데…… 하며 혀를 차는 식이다.

웃자고 하는 얘기지만 정말로 세상을 그렇게 단순하게 계산한다면 안목은 포기하는 편이 낫다. 최근에 처음으로 파인다이닝 레스토랑에 가서 한우를 먹었다. 예전엔 회식이라면 그 어떤 맛있는 음식을 먹어도 흙 맛이 났었는데, 파인다이닝은 정말 달랐다. 이 회사 다니길 잘했다(?)고 생각하게 하는 음식도 있다. 국밥은 맛있고 든든하지만 그런 느낌까지 주기는 어렵다. 떠어리 셔츠도 마찬가지다. 한 번 비싼 셔츠의 가치를 알게 되면, 계속 그런 셔츠를 구매하지는 못하더라도 다음에 셔츠를 살 때 참고할 '좋은 셔츠'의 기준이 생긴다.

절약하는 습관은 좋다. 하지만 매사 가성비만 따지면 할 수 있는 일이 모두 가격에 초점이 맞춰지게 된다. 궁금해하며 알아갈 기회도 동시에 적어진다. 세상에는 우리가 알지 못했던 좋은 것들이 무수히 많이 있다. 가격표를 보고 질색하기 전에 한번 질문하자. 이것은 어떤 가치를 가지고

있는가? 가치를 알아보려는 태도와 호기심이 고급
취향과 안목을 키운다.

직접 경험하기

세상에 리뷰가 넘쳐난다. 언젠가부터 나는 리뷰에
지나치게 의존하기 시작했다. 이것은 실패를
줄여주지만 나의 판단력도 줄이고 있었다. 우리
동네의 냉면집을 두고 누군가가 이 지점은 맛이
없다고 말했다. 그 사소한 말이 머리에 맴돌아
약 5년간 이 동네를 살며 그 가게를 가지 않았다.
그러던 어느 날 여름, 문득 냉면이 먹고 싶다는
생가이 들었다. 동시에 저기는 맛이 없댔는데……
했는데 갑자기 이상한 생각이 들었다. 그 말을 누가
했더라? 기억도 나지 않을 정도로 내게 중요하지
않은 사람이 한 말을 이토록 믿고 있었다. 그러면
얼마나 맛이 없는지 한번 확인해 보러 가자. 가게에
들어갔다. 그럼 그렇지. 시원하고 맛있었다.

　인간관계도 비슷하다. A라는 애가 나와는
적이지만, 내 가장 친한 친구와는 사이가 원만할

수 있다. 모든 것은 상대적이다. 내가 싫어하는
사람이 세상 모두에게 미움을 받지는 않는다.
누군가는 그 사람을 가장 사랑하고 있기도 하다.
냉면도 마찬가지. 나는 그 냉면이 맛있던데 대체
그 말을 누가 한 건지…… 5년간 그곳을 가지 못한
세월이 아쉽다. 그런 아쉬움을 줄이기 위해 리뷰를
무조건적으로 맹신하지는 않기로 했다. 리뷰를
들여다봐도 잘 모르겠다 싶으면 '모르겠으니까
해봐야겠다' 한다. 부딪친다고 생각보다 큰일이
생기지 않는다. 모르겠으니까 해보자. 겪어보고
판단하자. 자신의 시각을 기르자. 안목이 있는
사람은 마음속에 품질 관리 요원이 있다. 그 기준이
정밀하고 체계적일수록 삶에 실수가 줄어든다.
안목을 갖고 선택할 것이 너무 많다. 왜냐면 삶은
대부분 선택으로 구성되어 있으니까. 인생은 모든
선택의 총합이다. 현명하게 살고 싶다면 현명한
선택을 할 수 있어야 한다.

　안목을 기르는 과정에서 배우고 적용할 것들이
많지만, 그 첫 번째 대상이 자기 자신이길 바란다.

옷과 말투, 가지고 있는 소품, 방의 인테리어, 듣는
음악, 자주 가는 장소. 이런 세계관을 만드는 것이
우선이다. 자기 자신에게 가장 좋은 것이 무엇인지
아는 사람이, 타인에게도 소중한 것을 베풀 수
있다. 그것은 사랑이든 그림이든 마찬가지다. 나는
남들에게 본인이 본 좋은 것들을 아낌없이 나눌 수
있는 사람이 진정 예술가라고 생각한다.

무인양품의 디자이너 후카사와 나오토深澤直人의
말을 인용하고 싶다.

이 의자는 아름답습니다. 클래식이라고 불릴
만합니다. 나는 확신합니다. 이것은 100년 뒤에도
아름다울 것입니다.

영감을 찾는 방법

이런 쓸데없는 것들을 많이 좇다 보면
내가 어떤 인간인지 알게 되고,
나를 둘러싼 세상도 아주 이상하다는
사실을 깨닫게 된다. 그러면 간지러워진다.
뭐든 표현하고 싶어진다.

녀석이 나에게 순순히 온 날은 거의 없었다. 오히려
내가 숨어서 녀석이 오는지 안 오는지 풀숲에 몸을
둥글게 말고 지켜보는 일이 더 많았다. 영감이
저절로 벌처럼 찾아오는 꽃 같은 사람들이 있을까?
아마 없을 거라 생각한다. 나도 다르지 않다. 며칠째
물조차 먹지 못한 짐승처럼 등에 붙은 뱃가죽을
감싸안고, 오늘도 키 작은 풀 뒤에 숨어 있다.

그렇기 때문에 솔직하게 털어놓자면, 영감을
다정한 방법으로 찾는 방법 따위를 나는 모른다.
오히려 나의 포착법은 사냥에 가까울 것이다.
그러면 그 녀석을 잡는 사냥의 기술은 무엇일까.

우선 간지러움에 집중하자

표현은 말하고자 하는 바가 있을 때 느껴지는
감각, 그 작은 가려움에서 온다. 친구와 노래방을
가면 친구가 노래를 부를 때 항상 어서 내 차례가
와서 노래를 부르고 싶었다. 어떤 노래를 부르지?
노래방 책과 리모컨을 뒤적거린다. 그렇게 부르고
싶은 노래를 찾는 일이 영감을 찾는 과정과 별로

다르지 않을 거라 생각한다. 좋은 작품을 보았을 때, 편안한 분위기를 느낄 때, 내가 좋아하는 것들이 도처에 있을 때, 그런 여러 감각들이 모여 순간이 될 때 우리는 기분 좋은 간지러움을 느낀다. 뭔가를 말하고, 노래하고 싶어진다. 그것을 그저 한 번 긁고 넘기는 것이 아니라 직접 표현해 보는 것이다. 무엇이 말하고 싶은지, 왜 그 노래여야 하는지.

　나는 이해할 수 없는 감정을 느낄 때 마음에 가려움을 느낀다. 모든 일에 이유가 있다고 생각한다. 사람은 실수로 무언가를 하지 않는다고 한다. 우연이라든가 어쩔 수 없는 일들은 거의 없고 아주 정교한 필연들만 촘촘하게 도미노처럼 서 있을 뿐이란다. 나는 무엇이 도미노를 쓰러뜨린 건지 원인을 찾는다. 그 과정을 단순히 머릿속에서만 전개하기는 어렵다. 사냥을 떠나야 한다.

영감은 사냥감이다

가만히 내 입에 들어오지 않는다. 그러니 쫓아가서 포착해야 한다. 우선 녀석의 발자국을 따라간다. 그리고 잠시 멈춰서 발자국의 모양을 살핀다. 자국에는 언제나 많은 힌트가 숨어 있다. 종이 위에 따라 그린다. 간혹 털이 있을 수도 있으니 주워서 비닐에 잘 넣어두자. 발자국을 가만히 따라가다 보면 녀석이 숨어 있는 굴이 보인다. 도망칠 수 있으니 조심, 또 조심할 것. 때로는 냄새를 지우고 가는 것을 잊으면 안 된다. 너무 많은 나를 가져가면 영감이 도망친다. 때를 보다가, 녀석이 나올 때를 포착한다. 그게 오늘 나의 저녁이다.

비유를 현실 세계에 가져오면 아래와 같다.

아이폰의 메모 앱을 켠다. 가려움의 원인이 되는 사건을 기록한다. '사실'로 추정되는 일들만 적는다. 문장을 나열하여 살펴본다. 항상 행간 사이에 영감이 숨어 있다.

이를테면 병적으로 모든 앱의 알림을 거부하는 내 모습을 추적해 보자. 대체 왜 그런 걸까? 예전엔

알림을 잔뜩 쌓아두고 살았는데 2년 전부터 모든
알림을 끄고 살게 되었다. 극도로 스트레스를 느낄
때엔 아예 비행기 모드를 켠다. 핸드폰을 끄는 것도
아니고, 비행기 모드를 하는 것은 뭔가 이상하다.
이유가 궁금해진다. 발자국을 따라가본다.

- 알림에 혐오가 있는 것치고는, 업무 연락은
 애플워치까지 착용해 가며 제때 받는다. 그렇다면
 연락 자체에 거부감이 있는 것이 아니라,
 거부하고 싶은 알림이 있는 것에 가깝다.
- 내가 지금 거부하고 있는 알림에는 무엇이
 있을까. 광고, 업데이트 소식, 귀찮은 사람의 연락,
 그 외 궁금하지 않은 모든 것들. 예전에는 전부
 상관없이 수신했으면서, 왜 거부하게 되었을까.
- 2년 전 트라우마와 연관이 있다.
- 기다리고 있는 연락이 있었는데 오지 않았다.
 잠도 자지 못했다. 항상 날이 서 있었으므로, 생활
 속 작은 진동도 전부 알림으로 들렸다.
- 작은 환청이 왔다. 존재하지 않는 진동을 자주

들었고 불안이 더욱 커졌다. 도망치고자 비행기 모드로 바꿨다. 하지만 엄마가 너무 걱정하셨다. (그때 나는 자살을 생각했을 정도로 우울증이 중증인 상태였다.)

- 그에 대한 해결책으로, 설정에 들어가서 모든 앱의 알림을 꺼버렸다. 더 이상 기다리지 않겠다는 뜻이었다. 원하는 것이 있다면 내가 찾아가기로 했다.

이렇게 발자국을 찾아가면 무엇이 있냐고? 아, 그래서 그랬구나, 깨달을 수 있는 가벼운 진실이 숨겨져 있다. 별로 대단하지 않은 녀석일 때도 많다. 그러면 대체 이게 어떻게 영감이 되냐고 누군가는 물을 것이다. 하지만 이런 쓸데없는 것들을 많이 좇다 보면 내가 어떤 인간인지 알게 되고, 나를 둘러싼 세상도 아주 이상하다는 사실을 깨닫게 된다. 그러면 간지러워진다. 뭐든 표현하고 싶어진다. 그런 기록을 아주 많이 남기는 것이다.

언제든 사냥이 가능한 상태로 준비가 되어

있어야 한다. 그리고 가능한 한 자주 사냥을 해봐야 한다. 경험이 쌓여 나의 냄새를 지울 수 있게 되고, 숨소리를 감추게 되고, 끈기 있게 기다릴 줄도 알게 되며, 달아나는 녀석을 단번에 낚아챌 수 있게 된다. 단순하다. 많이 해봐야 잘한다.

앞서 말한 사냥이란 단어를 전부 '사유'로 대체해도 무방하다. 사유하는 인간이 되면 영감은 언제나 도처에 있다는 사실을 깨닫게 된다. 생각할 거리는 아주 무궁무진하다. 나는 더 이상 영감이 떠오르지 않는다고 걱정하지 않는다. 이미 잡아놓은 녀석이 잔뜩이며, 그마저 없으면 잡으러 떠나면 되니까 말이다.

이것만 기억해 두자. 영감은 사냥감과 같아서, 제 발로 내 입에 들어오지 않는다. 다만 자주 우리 곁을 스친다. 그것을 알아보고 포착하고 따라갈 수 있는 안목과 끈기만 있으면 된다.

그 외에 도움이 되는 작은 팁들

* 나이가 많다고 창의력이 없는 것이 아니다.
 오히려 이런 것들은 훈련에 가까워서 많이 해본
 사람이 더욱 잘하게 된다. '늦었어'라는 생각은
 집어치우자.
* 작은 것에 호들갑을 떠는 사람이 크고 멋진 것을
 발견하게 된다.
* 기억력에 대한 불신이 기본값이다. 인간은 그렇게
 기억력이 좋지 않다. 언제나 메모를 해둘 것.
* 사냥감을 따라가다 보면 불편한 진실을 자주
 마주하게 된다. 그럴 때는 놀라지 말고 침착하자.
 세상이 원래 그렇다. 아름다운 것들보다 이상한
 것들이 더 많고, 그게 아주 당연하다. 『위험한
 생각들』이라는 책을 추천한다. 깊이 사유하다
 보면 위험한 진실에 닿게 된다. 그걸 어떻게
 받아들일지는 각자의 몫이다.

그림을 그리는
사람들

창작은 외로운 일이라 친구가 필요하다.
모서리에 당신을 가두지 않았으면 한다.
나 또한 그 밖을 뛰쳐나와
당신을 만날 수 있었으니까.

창작은 외로운 일이라 그게 나만의 괴로움이나 고통이 되지 않도록 곁에 많은 안전장치를 두어야 한다.

어느 가을 방의 모서리에서 이야기는 시작된다. 그때는 가을이었고, 내가 첫 회사를 퇴사한 지 10개월이 되었을 때였다. 이대로 방구석에서 그냥 콱 죽어버려도 아무도 모를 하루였다. 나에게는 의무감을 갖고 매번 가야 하는 회사도, 별다른 약속도 없었다. 부모님은 그냥 내가 잘 살고 있을 거라고 막연히 안도하고 있겠지. 정말로 내가 갑자기 죽으면 어떡하지? 한 달 동안 아무도 모를 수도 있다. 일단 죽는다고 치면 그건 그건데, 언제 발견이 될지는 도무지 감이 잡히지 않았다. 나는 대강 그 시간을 2주 정도로 예상했다. 그런 상상은 슬프기보다 다소 흥미로웠다. 내가 아무리 존재해도 그 사실을 나만 안다면 세상에서 나는 그저 부재중이라는 것.

세계와 연결되기 위해 많은 그림을 그려왔다. 할아버지는 꿈을 펼치며 살라고 펼 '연'(演)이라는

멋진 이름을 내게 주었다. 그 모든 발버둥이
모서리에 고여 허망하게 흐려져 있었다. 내 이불이
나의 무덤이 될까. 내가 죽으면 나는 언제 발견될까.
갑자기 죽을 일이 있는 것도 아니었고 그만큼
우울한 것도 아니었는데 그런 생각을 했다.

사람들이 나를 외로움에 내몬다고 생각했고,
그들을 피해서 마침내 완전히 혼자가 되는 일에
성공했다. 그때가 내 성공의 순간이었다. 하지만
박수는 나오지 않았다. 오히려 그 순간 사람들이
절실히 필요했다.
사람과, 사람들…… 사랑스럽고 너무 지긋지긋한
일이다.

그림은 혼자 하는 일이지만 혼자서만 할 수 없다.
누군가에게 그림을 보여주고, 그런 서로를 응원하며
창작을 지속해야 한다. 이 책이 그림을 그리는
이야기만 하지는 않는다는 사실을 당신이 진작에
눈치챘기를 바란다. 이 말은 곧 이렇게 연결이 된다.

삶은 함께 살아가야 한다.

모서리에서 나는 누구든 곁에 머물러줬으면 했다. 아주 쓸데없는 주제로 오래 대화를 나누고 싶다고 생각했다. 처음으로 사무치게 외로움을 느꼈다. 더 이상 방에 가만히 기대 죽어서 발견될 날짜를 셀 수 없었다. 일어났다. 잊히지 않는 방법은 무엇일까? 세상과 연결되려면? 끊임없이 질문했다. 하지만 중요한 것은 언제나 질문보다 대답이다.

얼마 지나지 않아 유튜브를 시작했다. 아이폰을 낡은 거치대에 덜렁 걸친 채 미숙하게 크로키를 그려나갔다. 내 손은 머뭇거리다 이내 얼굴이 없는 발레리노의 몸짓을 그렸다. 그것이 내 첫 번째 영상이었다.

매번 비겁하게 가장 힘든 순간에 그림을 찾곤 했고, 그림은 못 이기는 척 다시 손을 내밀어 주었다. 한때 친구에게 이런 고민을 털어놓은 적이 있다. '나의 세상에서 그림을 빼면 아무것도 남지 않아. 근데 그림이 나에게나 중요하지 세상은 내

그림을 중요하게 여기지 않는 것 같아. 난 어떻게
살아야 할까?' 그 애는 이렇게 대답했다.

나는 그림 때문에 너를 좋아한 게 아닌데.

그 애가 착한 것일 수도, 내가 착각을 한 것일
수도 있다. 무엇이 정답이든 그 대답은 나에게
허무하게 느껴졌다. 사실 나는 그림 때문에 아주
많은 사람을 만났기 때문이다.

그렇게 만난 사람들 중 첫 번째로는 우선 나처럼
그림을 그리는 사람들이 있겠다. 사실 미대를
졸업하면서 그림 그리는 사람들과는 대부분 거리를
두게 되었다. 이것은 동족 혐오의 일종인데 창작을
하다 보니 이런 사람들이 솔직히 지겹다. 예민하고
감정적이며 이상한 포인트에서 화를 낸다. 이런
부분이 나를 떠올리게 해서 싫다. 하지만 뜻밖에
근래 가깝게 지내는 사람 중 한 명은 그림을 그리는
사람이다. 특이하게 그는 자기가 그린 그림을 잘
보여주지 않는다. 내가 봤을 때는 엄청 잘 그리는데

그냥 스치듯 흐린 캡처나 페이스 타임으로 대강 비출 뿐이다. 나는 그에게 이런 말을 했다.

너는 매일 단거리 달리기를 연습하는 중이지? 10킬로씩 매일. 언젠가 마라톤을 달릴 것을 생각하면서. 그리고 그 달리기를 하는 것은 모두에게 비밀인 거지?

자기보다 더 자신을 잘 아는 말이라서 듣기 부끄럽다고 했다. 그의 성실은 부끄러울 일이 전혀 아니지만 그 애가 그렇게 대답한 마음이 뭔지는 알 것 같기도 했다. 아무튼 그림 그리는 이를 싫어한다고 해도 소수를 친구로 두는 것은 꽤 위안이 된다. 인체에 대해 집요한 이야기를 나눌 수도 있고 각기 다른 연습 방법을 공유할 수도 있으며 이따금 카페에서 서로의 초상화를 공유하는 일도 가능하니까. 성인이 되어서는 각자의 그림을 그리기 바쁘기 때문에 화가 친구를 두는 것이 필수가 아니지만 10대 때에는 그런 친구를

두는 일이 아주 중요했다. 서로의 성장을 지켜보고
경쟁하면서 발전했다. 그 친구들이 지금은 전부
사라졌다. 그리워서 괜히 동족 혐오니, 피곤하니,
이상한 핑계를 대며 싫다고 했을 수도 있다. 사실
고백하자면 그들이 어디선가 그림을 그리고 있기를
몰래 소망하고 있다. 그림을 그리는 사람들이 마치
나를 보는 것처럼 밉고 또 사랑스럽다.

　　그림을 가르치는 이도 많이 만났다. 주로
10대 때 입시미술을 배우면서 만난 사람들이다.
다들 직업이니만큼 그림을 웬만큼 그리는
사람들이었지만 내가 정말 잘 그린다고 인정했던
사람은 겨우 두 명 남짓이다. 한 명은 스킬이
너무 좋았고 다른 한 명은 신념이 좋았다. 그렇게
자기만의 가치관을 갖고 그리는 사람을 이후에도
많이 만나지 못했다. 그는 그림을 이미 잘
그리는데도 항상 배우고 또 발전시키는 사람이었다.
이상하고 신기했다. 왜 잘 그리는데 계속 그리지?
그는 어떤 진심을 믿고 있었다. 잔디를 그릴 때

잔디처럼 보이도록 어떤 덩어리를 그리는 방법을
알려주지 않고 다 그리라고 가르쳤다. 그래야
진짜 잔디처럼 보인다고. 그래서 입시 때 우리 반
애들은 전부 잔디를 그리는 일에 아주 오랜 시간을
할애했고, 믿거나 말거나 실제로 잔디를 그렇게
그려서 많은 아이들이 대학에 합격했다.

대상의 본질을 완전히 재현할 수는 없지만
이해하는 방법을 알려준 사람이었다. 내가 원하는
대학에 떨어져서 눈물을 흘릴 때(나는 내가 울
줄 몰랐다. 근데 눈물이 자동으로 나왔다. 신기한
경험이었다.) 나만 몰래 학원 밖으로 데리고 나가
무엇을 먹고 싶냐고 물어본 사람이다. 다른
애들은 대학에 떨어지든 말든 앉아서 그림이나
그리라고 했는데 그분은 나를 그렇게 아껴주셨다.
나는 이렇게 대답했다. 아이스크림이요. 왜?
아이스크림을 먹으면 위로받는 기분이 든다고,
영어 지문에서 그런 내용을 봤어요…… 울면서
아이스크림을 먹었다.

그림을 어떻게 그려야 할지 잊을 때 종종 잔디를
그리는 일에 대하여 생각한다. 세필 붓으로 푸른
물감을 개어 한 톨씩 종이에 잔디를 심는 것이다.
그런 것을 알려준 어른이 있었지, 하면서 지금도
내 말에 많은 사람들이 영향을 받고 또 의지하고
있다는 사실을 다시금 인식한다. 나는 어떤
이야기를 사람들에게 들려줘야 하는가. 항상 고민이
많다.

당신 곁에 당장 그림을 그리는 사람이나 혹은
그림을 알려줄 사람이 없다고 너무 슬퍼하지
않았으면 한다. 나는 그런 이들이 잔뜩 있었는데
일정 시간이 지나니 전부 사라졌다. 오히려
이제서야 자유롭게 나와 함께 그림을 그리는
사람을 상정할 수 있게 됐다. 이를테면 반 고흐나
알브레히트 뒤러, 오귀스트 르누아르 등……
너무 촌스러운 이름들일까? 아니면 당신은 나를
떠올려도 좋다. 누군가는 계속 그림을 그렸고 그
소용을 믿고 있다는 사실을 아는 것만으로 큰
위안이 된다. 앞서 말한 것처럼 창작은 외로운

일이라 친구가 필요하다. 모서리에 당신을 가두지 않았으면 한다. 나 또한 그 밖을 뛰쳐나와 당신을 만날 수 있었으니까. 이 글을 읽는 당신이 나와 손을 잡는 기분을 느끼길 바란다. 지금 내가 손을 내밀고 있으므로.

03

그리기

선의 이해

여러 선을 써봐야 그림을 더욱 오래,
질리지 않고 그릴 수 있다.

세상에는 사람 수만큼 많은 선이 있으며, 그 가운데
좋은 선을 특정 지을 수 없다. 내가 유튜브에서는
짧은 선, 즉 털선은 지양하는 것이 좋다고 여러 번
말했는데 그것도 꼭 그렇지만은 않다. 털을 그릴
때나 밀도를 주고 싶을 때는 털선과 같은 짧은
선이 어울린다. 그러니 어느 한 종류의 선만 좋다고
한정하고 그것만 내내 연습하기보다는 쓰임에 맞는
선을 제때에 쓰는 것이 낫다.

긴 선

처음 미술학원에 가면 큰 종이에 내내 선 긋기
연습만 하기 때문에 알이 배긴다. 취미 미술학원을
등록한 친구가 "너도 이런 거 했었어?"라고 묻길래
나도 새삼 옛날 생각이 났다. 그림을 이미 잘 그리는
사람일지라도 미술학원에 가면 처음에는 누구나
똑같이 선 긋기를 배운다. 여러 가지 중 가장 큰
이유는 그림을 그릴 때 손목이 아니라 어깨를 쓰는
방법과 그 감각을 알려주기 위함이다. 어떤 분야든
시작하기 전에 올바른 자세부터 알려주는 것처럼

말이다.

손과 가까울수록 커브가 심해진다. 한번 손목, 팔꿈치, 어깨를 축으로 손을 흔들어보길 바란다. 그것이 선의 범위라고 볼 수 있다. 매우 간단한 사실인데 누군가가 알려주지 않으면 학습하기 어렵다.

대부분 독학으로 그림을 연습한 사람들이 손목으로 그리는 습관을 갖고 있다. 일단 큰 종이에 뭔가 제대로 재료를 펼쳐놓고 그릴 기회 자체도 적고, 그러면 작은 종이에 그리게 되는데 이러면 어깨를 쓸 일이 없다. 손목으로만 그리면 다치기도 쉽고 긴 선을 긋기도 어렵다.

그렇다면 긴 선을 왜 그어야 하는 걸까? 우리가 긋는 선의 길이는 시선의 길이와 일치하기 때문이다. 시각을 필요에 따라 넓거나 좁게 두어야 형태를 제대로 관찰하고 표현할 수 있기 때문에 넓게 보는 방법을 알려주는 것이다. 그래서 미술학원에서는 학생들이 자주 이런 핀잔을 듣는다. 서서 그려! 뒤에 떨어져서 봐! 크고 넓게 볼 줄

알아야 그림에 방황이 적어진다. 좁은 시야로만 그리면 다른 사물을 그릴 여백이 없거나, 너무 많이 남거나, 혹은 이상한 비율로 뭉쳐 있을 확률이 높다.

나도 그림을 그릴 때는 평소와 다른 눈으로 대상을 바라본다. 카메라 모드가 되는 것이다. 의식적으로 광각 렌즈와 현미경을 번갈아 가며 낀다. 이 부분은 좁게, 하면서 위잉 현미경을 끼고 다른 문제는 없어? 한번 살펴봐, 하면서 광각 렌즈를 낀다. 독수리와 개미의 시선으로 숲을 바라보는 것이랄까.

그림을 그릴 때 자로 잰 것처럼 똑바르고 긴 선이 필요한 경우는 거의 없다. 그러니까 긴 선을 긋는다는 것은 단순히 선을 길고 똑바르게 긋기 위함이 아니라 4절지를 한눈에 담는 연습을 하는 것에 가깝다. 나는 이것을 삶에도 적용할 수 있다고 생각한다. 삶의 축을 하루에 두는 것이 아니라 한 달로, 혹은 계절, 아니면 인생에 두는 것이다.

내가 잘하고 있는지 방향이 의심스러울 때

선생님의 핀잔을 떠올린다. 잠시 붓을 놓고 책상에 앉지 말고 서서 그려. 뒤에 떨어져서 봐. 그러면 보인다. '생각만큼 내 그림은 망하지 않았어. 저 부분만 채워 넣으면 좋겠군.' 그런 깨달음을 안고 다시 붓을 쥐면 된다.

그림을 무엇부터 시작해야 할지 막막하고 모르겠을 때는, 어깨를 축으로 하여 긴 선을 여러 번 그어보길 바란다. 계속 긋다 보면 신기하게도 어떤 선이든 그을 수 있을 것 같다는 자신감이 생길 것이다.

짧은 선

난 기본적으로 선을 길게 쓰는 사람이다. 좁은 면적에서도 구기고 돌리고 겹치면서 그리지 선을 잘 끊지는 않는다. 그래서 짧은 선을 싫어한다고 생각할 수도 있는데 그렇지는 않다.

나는 적재적소에 잘 그어진 작은 선들을 아주 좋아한다. 그림에 가까이하고 싶게 하는 매력은 보통 이런 것에서 나온다. 그래서 나는 이목구비를

표현할 때 주로 쓴다. 나머지 선들이 길기 때문에 상대적으로 짧은 선이 더 눈에 띄어서 긴장하고 그린다. 짧고 작게 그어도 실수하면 어찌나 크게 티가 나는지. 이목구비는 사람들의 시선이 가장 먼저 꽂히는 지점이라 더욱 그렇다.

나는 주로 무드나 덩어리 감을 연출할 때는 긴 선을 쓰고, 디테일과 완성도를 높일 때는 작은 선을 쓴다.

나는 모든 일에는 거의 비슷한 순서가 있다고 생각한다. 디테일은 시작 단계에서 고려할 것이 아니다. 처음부터 작은 것에 집착하면 완벽주의에 사로잡혀서 진전하기 어렵다. 실제로 그림을 그릴 때도 마찬가지다. 긴 선으로 크게 덩어리를 잡고, 중간 길이의 선으로 다듬고, 짧은 선으로 묘사를 해서 디테일과 밀도를 높인다. 다만 작은 그림을 그릴 때는 예외다. 그림이 작기 때문에 선이 짧아지는 것은 당연하다.

짧은 선이 주는 매력은 이런 부분에 있다.

속눈썹이나 튀어나온 머리카락, 입술의 주름 등이

그림의 사실감을 높인다.

일정한 두께의 선 & 리듬감이 있는 선

선의 강약을 어떻게 조절하느냐에 따라서도

선의 느낌이 완전히 달라진다. 나의 경우 대상을

담백하고 평평하게 표현하고 싶을 때 두께가 일정한

선을 쓰고, 풍부한 공간감을 담고 싶을 때는 선에

강약 조절을 한다.

　이렇게 원하는 느낌에 따라 재료도 달라진다.

전자의 경우 매직이나 코픽 마카가 어울리고,

후자의 경우에는 플러스펜이나 연필이 좋다.

둘 중 무언가 하나를 해야겠다고 정하지 않아도
된다. 그냥 여러 가지를 다 해보고 마음에 드는
것으로 때에 따라 선택하면 된다. 나는 그릴 대상을
정하고, 필통을 뒤적이며 선에 어울리는 재료를
찾는다. 아니면 순서를 바꿔서 우연히 뽑아 든
재료에 맞는 대상을 찾기도 한다. 동일한 대상을
다른 재료와 선으로 표현해 보는 것도 재미있다.

무엇이든 의도가 분명하면 거기에 따른 무드가
생긴다. 정답은 없고 전부 선택에 달려 있다. 그러니
어떤 느낌을 보여주고 싶은지 먼저 간단히 생각해
보자. 틈틈이 그림에 생각을 담는 연습을 해야
한다. 나는 가방 브랜드 로우로우를 좋아하는데,
그 브랜드의 대표가 인터뷰 중 이런 말을 했다.
로우로우에서 만드는 가방은 주머니 하나에도
다 이유가 있다고. 깊이 공감했다. 어떤 분야든
창작자는 그런 마음이어야 하지 않을까.

얇은 선 & 두꺼운 선

이 또한 입맛에 맞춰 선택하면 된다. 얇은 선에는
이런 느낌이 있다. 시원함, 가벼움, 흐르는 느낌,
리듬감, 바람, 실. 두꺼운 선은 이런 느낌이다.
무거움, 선명함, 멈춰 있는 느낌, 강인함, 물, 털실.
하지만 이 속성을 반드시 그대로 따를 필요는 없고,
의외로 반대로 그리는 것도 꽤나 느낌이 있다.
이를테면 초여름 한강의 나무들을 표현할 때 두꺼운
선으로 그리는 것이다.

　겨울의 모닥불 앞을 얇은 선으로 그리는 것.
오히려 우리가 기대했던 것과 선의 무게가 다르다는
지점에서 새로움이 있다. 이처럼 선에는 정답이
없다. 다만 여러 옵션이 있으니 뭐든 갖고 놀 수
있다는 점을 잊지 말길 바란다. 여러 선을 써봐야
그림을 더욱 오래, 질리지 않고 그릴 수 있다. 연필
하나로도 표현할 수 있는 선의 종류가 이렇게
많아서 어쩌나 든든한지.

스타일

거듭 말하지만 '창조'가 아니다.
당신이라는 하나뿐인 특별한 인간을 '발견'하는
일이다. 새로움은 무에서 창조되는 것이 아니라
존재에서 비롯된다.

개성은 만드는 것이 아니라 발견하는 것이다.

우리는 이미 그 누구로도 대체할 수 없는 존재로 태어났다. 충분히 각자의 개성을 타고났기 때문에 당신이 평범이라는 단어를 함부로 자기 자신에게 씌우지 않기를 바란다. 평범한 사람은 없다. 조금만 꼼꼼히 살펴보면 모든 사람들이 이상하다. 그 이상함을 이상함으로 치부하지 말고 가까이 들여다보자. 그러면 그 안에 각자의 색이 있다. 어떤 색들이 있을까?

내게는 파란색이 있다. 나는 예체능 계열의 사람치고는 꽤나 이성적인 편이다. 논리적, 실용적인 것들을 좋아하고 새로운 것들을 시도하거나 공상을 하는 것이 어렵게 느껴진다. 사실 공상의 개념 자체도 아주 근래에 깨달았다. 건물 사이로 고래가 날아다니는 상상을 한다고? 미대를 나온 주변 친구들에게 물어보면 더 허황된 생각도 자주 한다고 했다. 나는 아니다. 거의 다큐에 가까운 생각들만 한다. 새로운 것을 찾는 것보다 기존에 있는 것을 꼼꼼히 관찰하는 일이 더

흥미롭다.

검은색도 있다. 나는 분명한 것을 좋아한다. 대상을 단정하는 말을 많이 쓰기도 하고 그에 사람들이 상처를 입기도 한다. 그 사실을 알고 있고 노력을 하지만 대체로 모호함을 참는 것이 어렵다. 대신 거짓을 말하지 않는다. 내 입에서 나온 말들은 반드시 책임질 각오로 내뱉는다. 나의 그림이나 말하는 방식 등을 보면 내 특유의 선명함을 느낄 수 있을 것이다. 나는 그런 것들이 마음에 꼭 맞고 편한 기분이 든다.

그리고 텅 빈 투명한 색도 있다. 단순한 모양을 좋아하기 때문에 내가 머무는 공간을 정리하는 것을 즐긴다. 패턴보다는 비어 있는 면을 더 좋아하고, 여백에서 안도를 느낀다. 살면서 동물 패턴이 있는 물건을 가진 적이 한 번도 없다. 그런 것에 아마도 평생 매력을 느끼지 못할 듯싶다. 옷도 늘 내 몸 사이즈보다 한 치수 크게 입고, 예쁜 것보다 따뜻함과 편안함을 중시한다. 계절마다 겨울에는 울, 봄과 가을에는 면, 여름에는 리넨을 입는다.

이런 나의 색들을 일찍이 알았던 것은 아니다. 예전과 다르게 다듬어지기도 했고 몰랐는데 발견하기도 했다. 이를테면 나는 항상 스스로 창의력이 없는 것에 대해 열등감을 갖고 있었는데(미대를 나오면 톡톡 튀는 친구들이 정말 많다. 나는 몹시 수수했으므로) 그게 애초에 새로운 것보다는 존재하는 현상에 흥미를 갖는 내 특성 때문이었지 단점이 아니었다. 오히려 남들보다 현실 감각이 탁월하다는 장점이 있다. 내가 원하는 것이 허튼 꿈이 되지 않기를 바라는 마음에서 늘 방법을 찾았고, 금전적으로 스스로를 부양하며 창작을 지속했다. 그래서 나는 그림을 그리는 사람치고는 꽤나 딱딱하고 뻣뻣한 편인데 그렇기 때문에 더욱 현실적으로 공감할 수 있는 표현이 가능하다.

분명한 것을 좋아하는 것도 처음에는 단점처럼 느껴졌다. 나는 남들만큼 둥글지 못하고 왜 마음에 들지 않는 상황을 참지 못하는 걸까. 특히 나보다 연장자와의 다툼에서 늘 그런 것들이 해가 되었다. 그 사람들이 나이가 많다고 모든 것이 옳은 게

아닌데. 나는 적당히 혼나고 무시하면 될 것을 참지 못했다. '그래도 지구는 돈다!'라고 말해야 직성이 풀려서 항상 조금 혼날 일도 심기를 건드려 크게 혼나고는 했다.

이런 내 고민을 가장 친한 친구에게 털어놓자 그 친구는 이렇게 말해줬다. 나는 네가 그래서 더 좋아. 사실 이건 우리 모두에게 해당하는 일이다. 우리가 뾰족하고 모나서 늘 누군가랑 부딪히는 그 부분, 거기에 진짜 내 모습이 있다. 조직 생활을 하거나 남들과 함께 있을 때는 그런 것을 숨겨야 할 때도 있다. 하지만 창작에서만큼은 그 날을 더 다듬어서 멋지게 보여줄 필요가 있다. 왜냐면 그 뿔은 오직 당신만의 것이기 때문이다. 나는 그림을 아주 선명하게 그리기 시작했다.

밋밋하고 단순한 모양을 좋아하는 것도 내가 갖고 있는 '그림 그리는 사람은 이래야 해'라는 편견에서 어긋난 부분이었다. 뭔가 톡톡 튀고 자세히 묘사되어 있고 디테일이 강한 그림을 그려야 하는데…… 나는 항상 이게 다 그린 건데요, 하고

그림을 내밀었다. 학원에서 선생님들이 말하는 완성도라는 것에 동의하기 어려웠다. 선생님들도 그냥 나처럼 딱 여기까지만 그리고 싶은 사람이 있다는 사실을 받아들이기 어려웠을 것이다. 하지만 난 그림의 끝은 화가가 정한다는 생각에 변함이 없다. 남들이 미완이라고 말해도 화가가 이게 완성이라고 말하면 완성인 것이다. 왜냐면 그걸 만든 사람이고 제일 잘 아는 사람이니까. (여러분이 삶을 그렇게 생각했으면 좋겠다. 남들이 말하는 것이 반드시 정답일 수는 없다. 직접 살아본, 살아갈 사람이 진정 판단할 권리가 있다.)

나는 드로잉을 하기 시작했다. 채색을 하거나 뭔가를 덧대는 일이 내게는 너무 먼 여정처럼 느껴졌다. 선만으로 간단하고 아름다운 그림을 그릴 수 없을까?

내가 우연히 드로잉을 하게 된 것이라 생각하지 않는다.

MVCEO NACIONAL DEL PRADO

03 그리기

나의 여러 가지 색연필

빨간색 색연필

열정이 가득하다. 생각한 것들을 반드시 해봐야
직성이 풀린다. 뜨겁다가 확 식는 것이 단점이긴
하지만 꾸준히 뜨거운 마음을 품게 하는 무언가를
찾는다.

무지개색 색연필

스스로를 단정 짓고 싶지 않다. 다양한 색들을
사랑하며 그 모든 것이 내가 될 수 있다고 생각한다.
조금씩 각도를 틀어가며 색을 칠하면 한 개의
색연필로도 풍경화를 그려낼 수 있다. 유연하게
사고한다.

보라색 색연필

나의 개성이 가장 중요하다. 남들에게는 거의
관심이 없지만 그래도 그 개성이 나의 개성만큼
소중하다는 것을 알기 때문에 존중하는 편이다.

회색 색연필

미지근함이 나의 장점. 미온으로 오래 지속할 수
있다. 사람이 사는 곳과 살지 않는 곳의 차이가 바로
미온이다. 온도라 부르기에는 뜨겁지 않지만, 늘
존재하는 이 온도를 사랑한다.

개성은 플레이리스트다

이미 음악은 준비되어 있다. 당신이 좋아하는
것들로 재생목록을 만들면 된다. 그 플레이리스트가
당신을 설명한다. 이는 모든 종류의 창작에
적용된다. 대상을 창조할 필요 없이, 기존에 있었던
것들을 재조명하거나 조합하여 엮어내면 된다.

우리는 모두 이상한 사람

나는 공상을 거의 하지 않는 성격이기 때문에, 늘
논리적이거나 경험적으로 반복되는 일들만 그렸다.
그야말로 내 그림이 언제나 '전형적'이었다는
말이다. 디자인을 할 때도 마찬가지였다. 숫자도
짝수나 5단위를 선호하고, 서체를 함부로 만지거나

레이아웃에 큰 균열을 주는 것을 어려워한다.
이런 성격을 스스로 평범하고 진부하다고
여겼는데, 어느 순간 보통 기질이 보통 사람들보다
훨씬 심한 편이라는 것을 깨달았다. 그 사실을
깨달으니 오히려 생각이 바뀌었다. 난 젊은
것치고 이상하리만큼 규율을 지키는 사람이네? 이
고약함이 나의 개성이었다.

　각자의 이상한 점이 사회생활을 하면 감출 수
없이 삐죽 튀어나온다. 그것을 둥글게 만드는 것이
사회화의 과정일 것이다. 물론 어느 정도 그럴
필요가 있지만, 당신의 날을 전부 죽여 스스로의
각을 지우거나 잊어버리지 말았으면 한다. 당신을
소중히 여긴다면 말이다.

　'나는 왜 이렇게 이상하고 모난 사람이지?'라고
생각하는 대신 스스로의 삐죽함을 날렵함으로
적용할 수 있는 곳을 찾아라. 나는 경험을 중시하기
때문에 데이터를 잘 기억해 둔다. 새로 본 것에도
예전에 보았던 것에서 적용할 수 있는 지점을
찾는다. 그래서 웬만한 상황에 잘 적응하는 편이다.

나만 겪은 특수한 일도 보편화하여 말할 수 있기 때문에 내 말을 남들이 더 쉽게 이입하고 공감한다.

나의 평범함이 혼자 갖고 있을 때는 초라한 일인데, 사람들 사이에서 꺼내놓으면 모두가 공감할 수 있는 이야기가 된다. 당신의 개성이 발현되는 방향이 중요한 거지 모양이 틀린 것이 아니다. 그러니 남들이 갖고 있는 것만 부러워하기보다는 나만 갖고 있는 것이 무엇인지 발견해야 한다. 거듭 말하지만 '창조'가 아니다. 당신이라는 하나뿐인 특별한 인간을 '발견'하는 일이다. 새로움은 무에서 창조되는 것이 아니라 존재에서 비롯된다.

소금 이야기를 하고 싶다. 바다에는 소금이 녹아 있지만 보이지 않는다. 그러나 볕을 쬐면 소금은 각을 찾게 된다. 물 안에서 흐려졌다고 사라진 것이 아니다. 볕으로 가자. 뜨겁고 고통스럽지만 그 과정을 거쳐야만 당신의 각을 찾을 수 있다. 그렇다, 당신은 소금이다.

강약 조절

모든 표현은
강한 것과 약한 것이 적절히 섞였을 때
비로소 리듬을 갖는다.

강약은 그림의 인상을 만들고 전하는 가장 중요한
방법이다.

세 이미지가 전달하는 분위기는 완전히 다르다.
언어로 비유하자면 어조와 같은 것이다. 그림은
대체로 말하기와 원리가 유사하기 때문에 이와 연관
지어 생각하면 이해하기 쉽다. 잠들기 전 옆에서
아이에게 동화책을 읽어줄 때와 회사 상사에게
보고할 때, 아랫사람에게 지시를 내릴 때, 혹은
연인에게 사랑을 속삭일 때. 이 모든 상황에서 같은
사람이 말을 해도 어조는 전부 달라진다. 어떤
어조로 그림을 그려내 생각을 전달하고 싶은가?
정답은 없다. 본인이 선택하는 것이다.

　강약, 그 리듬을 파악하기 이전에 무엇이 강하고
약한 것인지 이해할 필요가 있다. 보통 그림에서
강하다는 의미는 여러 가지를 포함하는데 이를테면
다음과 같은 것들이다. 육면체의 모서리, 화면에서
가장 두드러지는 점, 시선을 사로잡는 색, 대비가
만들어내는 자극적인 인상, 움직이지만 머무르는
것처럼 느껴지는 그 어떤 중심.

약하다는 것은 이런 것이다. 여백, 육면체의 면,
백색의 가장 뒷부분, 대비가 적어 흐린 인상, 한곳에
머무르지 않고 흐르는 선, 시선을 붙잡지 않고
지나가게 해주는 색, 중심의 곁에 맴도는 무언가.

물론 절대적인 것은 아니니 예시로만 이해해 주길
바란다. 때로는 여백이나 면이 가장 강한 느낌을
주기도 한다.

 모든 표현은 강한 것과 약한 것이 적절히
섞였을 때 비로소 리듬을 갖는다. 관찰한 다음에는
대상에서 무엇이 제일 강하고 약한지를 한번
느껴보길 바란다. 왼손을 다시 예시로 든다면, 손의
마디와 진한 손금, 그리고 그 외에 두드러지는 특징
등이 강한 축에 속하고, 그 위를 슬쩍 덮은 피부와
그것이 이루는 곡선이 약한 축에 속한다.
 아래 그림은 이러한 강약을 살려서 그려본 내
왼손이다.

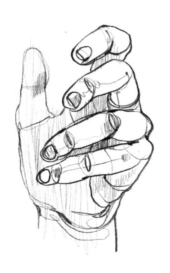

강약은 이처럼 선으로 표현할 수도 있지만 면이나 색으로도 가능하다. 글로도 가능한 것이 바로 강약 표현이다. 처음에는 이 둘을 명확히 구분하기 힘들겠지만, 이것은 사실 자연스러운 일이다. 왜냐면 강약은 언제나 상대적이기 때문이다. 강한 것이 더 강한 것 앞에서는 약한 것이 된다. 강약은 때와 환경에 맞추어 항상 변화하며, 이것은 전적으로 관찰자의 해석에 달려 있다.

나는 내가 원하는 표현으로 담백하고 간결한 어조를 선택했다. 그래서 여백과 선 같은 제한된 요소만 사용한다. 그렇다고 지루하게 표현하고 싶지는 않았다. 그래서 선을 일부러 엉키게 둔다. 어떤 부분은 생략하거나 얇고 멀리 흐르게 둔다. 어조에 일관성을 갖고 지속하다 보면 사람들은 이것을 하나의 스타일로 받아들인다.

색의 사용

색의 언어를 이해할 수 있을 때
우리의 컬러 차트는 빛을 발한다.

아마 11살쯤으로 기억한다. 그림에 제대로 빠진 계기는 캐치마인드였다. 그게 뭐냐면 2000년대 초 넷마블에서 선보인 그림형 퀴즈 게임이다. 방식은 간단하다. 제시어가 한 사람에게만 보인다. 그 제시어대로 힌트가 될 만한 그림을 그리면 사람들이 맞추는 형식이다. 안타깝게도 예나 지금이나 나는 게임에 소질이 없다. 캐치마인드로 그림을 시작한 사람치고 그 게임을 잘하지는 못했다. 그럼에도 눈치 없이 게임을 좋아해서(?) 나만의 방식으로 게임을 즐기곤 했는데(이를테면 예쁜 맵을 구경거나, 좋아하는 장소에서 밤새 낚시를 하는 것) 캐치마인드를 즐기는 나의 요령은 아무도 없는 방을 만들어 그림을 그리는 것이었다. 캐치마인드로 그림을 그렸다고요? 어릴 때부터 남달랐는데요? 누군가는 이렇게 생각할 수도 있겠다. 그렇게 멋진 소녀였으면 좋았을 텐데…… 그것보다는 그냥 단순 흥미가 더 컸다.

구체적인 계기가 있었다. 당시 캐치마인드 사이트에는 나 같은 사람을 위한 '예술의 전당'

비슷한 이름의 캡처 게시판이 있었는데, 나는 그 갤러리에 있는 그림들을 감상하는 것이 너무 좋았다. 정말 이게 캐치마인드 그림판으로 그린 건가 싶을 정도로 고퀄리티의 그림들이 많았다. 그래서 '나도 한번 해보자!'라는 마음으로 그림을 올리기 위해 그리게 되었다. 무려 마우스로 말이다.

어디에나 무림 고수는 존재한다. 캐치마인드 예술의 전당(이름이 부정확할 수도 있지만 내게는 여전히 이렇게 기억된다)에서 꽤나 멋진 그림으로 그림을 그리던 누군가가 '이건 캐치마인드가 아니라 오캔으로 그린 그림이에요'라고 하며 굉장히 색이 부드럽게 섞인 그림을 올렸는데 그걸 보고 충격에 빠졌다. 캐치마인드는 기본적으로 선이 두꺼운 벡터 형태로 표현되고 색상도 제한되어 있는데, 그 모든 것을 깬…… 그러니까 모나미 매직으로만 그리다가 갑자기 색연필로 그린 극사실화를 감상한 느낌이랄까. 그렇게 오캔이 뭐지? 하면서 찾아보게 되었고, 그러다 그림에 빠져들게 되었다.

이것이 나의 그림 시작 일대기인데, 어쨌거나

이런 방식으로 입문하게 되면서 갖게 된 특이점이
있다. 바로 어릴 때부터 사람들의 그림을 의식하고,
영향을 받으며, 보고 싶지 않아도 많이 보게
되었다는 점이다. 그래서 그림을 홀로 그린다는
생각에 외로웠던 적은 한순간도 없다. 그럴 새도
없이, 내가 버둥대든 말든 그림 잘 그리는 사람들?
너무 많다!

　핵심은, 나는 정말로 많은 사람들의 그림을
봐왔고, 그렇게 내가 봐온 사람 중 한 명도 같은
무드의 색을 쓰지 않았다는 사실이다. 이 말은
여러분이 써야 할 매력적인 색 따위는 정해져 있지
않다는 의미와도 같다. 그런 게 존재하지도 않지만,
존재해서 알려준다 한들 어차피 여러분은 자기
마음대로 색을 쓰게 된다. 아니, 쓰고야 만다. 그러니
특정한 '좋은 색'에 집착하지 말고, '색을 이해하는
방법'을 공부하는 쪽이 여러분이 원하는 그림을
그리는 데 구체적인 해법이 된다.

나의 색

자신이 선호하는 색이 무엇인지 모를 수도 있다. 그럴 땐 주변의 물건을 살펴보는 편이 가장 쉽다. 자주 입는 옷의 색이나, 물건을 고를 때 고집하거나 피하는 색, 그러니까 일상에서 본인이 어떤 색을 선호하는지 생각해 보자. 없다고? 설마. 자각하지 못했을 수는 있는데, 그게 없을 수는 없다. 그건 마치 자신의 내장을 못 봤으니 없다고 말하는 것과 같다. 알지 않거나, 보지 않아도 분명히 존재하는 것들이 있다. 여러분의 색은 여러분의 존재에 기인하기 때문에 이 글을 읽을 수 있는 상태로 의식이 있다면 존재할 수밖에 없다. 그러니 내가 어떤 색을 좋아하는지 모르겠다면, 그 색이 있을 것이라는 용기와 희망을 품고 '내가 좋아하는 색'을 찾는 것부터 시작하자. 반면에 이 글을 읽자마자, 아 나는 파란색이 좋아, 라든지 여러 색상이 바로 떠오른 사람들도 있을 것이다. 당신이 누구든, 그 어떤 경우여도 좋다. 다음 단계로 넘어가자.

세상의 색

세상에는 정말 많은 색이 있다. '그림'에 한정하지 말고 그냥 도처에 있는 것들을 폭넓게 받아들이는 편이 더 도움이 된다. 바다와 하늘, 피부와 눈동자의 색만 헤아려도 끝이 없다. 그중에도 색을 잘 쓰는 공간이나 사람들이 있다. 그런 사람들을 살펴보자. 인스타그램도 좋다. 혹은 여행을 하면서 장소의 색을 느껴보자. 내가 쓰지 않을 색이어도 스펙트럼을 다양하게 두고 알면 좋다. 12색 색연필을 쓰는 것과 120색 색연필을 쓰는 것의 차이랄까. 많이 알아두고 염두에 두면 손해 볼 일은 전혀 없다. 물론 적은 색을 사용하는 것도 좋다. 하지만 많은 색이 있는데 그 안에서 선택한 것일 때에 의미가 있지, 다른 대안이 있는지 찾아보지도 않고 그냥 쓰던 색을 고수하는 것은 권장하지 않는다.

색의 소리

색상은 그 자체가 언어로 손색이 없다. 색이 주는 말들과 분위기를 이해하자. 그러려면 색 주변의 환경과 맥락을 살펴야 한다. 이 단계에서는 질문이 도움이 된다. 이 색은 왜 여기에 쓰였을까? 어떤 색과 어울릴까? 나는 왜 이 색이 좋을까? 색 그 자체 말고, 어우러지는 전체의 풍경에도 질문을 던져본다. 이런 조합은 어떤 무드를 선사하는가? 어떤 사람들이 주로 이런 색을 좋아하는가? 이 색을 다른 곳에도 쓸 수 있을까?

색을 공부하는 데에는 옷만 한 것이 없다는 생각이 든다. 그냥 막 입기보다는 한번 바닥에 상의, 하의, 양말을 깔아두고 색의 관계를 살피자. 색을 부드럽게 잇거나 나누어볼 수 있다. 그런 옷을 입고 나서서 사람들의 차림새를 관찰하라. 지하철에서, 홍대에서, 이태원에서, 청담에서, 신사에서 사람들은 어떤 톤의 옷을 입는지 보는 것이다. 색은 꽤나 많은 것을 말해준다. 그런 색의 언어를 이해할 수 있을 때 우리의 컬러 차트는 빛을 발한다.

세상에 이미 많은 색이 당신에게 쓰이기 위해 준비되어 있다. 색 하나하나를 단어로 인지하고, 그것들을 조합해 문장으로 말하라. 그런 그림은 언어를 뛰어넘어 메시지를 전한다. 마치 마크 로스코Mark Rothko처럼 말이다.

여러 가지의 당신

스스로를 정의할 때 하나를 택하여
구분 짓지는 않았으면 한다.

이것은 개성과는 조금 다른 이야기다. 스타일에 대해서가 아니라, 그 스타일을 넘어 뭐든 원하는 당신이 될 수 있다는 것에 대한 이야기다.

유튜브나 글로 나를 먼저 접한 사람은 나를 꽤 내성적인 사람이라고 생각한다. 그러다가 막상 오프라인에서 나와 대화를 나눠보면 내가 낯을 가리지 않고 꽤나 외향적인 편이라 모두 놀란다. 이 같은 오해는 그림에서도 자주 일어난다. 펜으로 드로잉을 하는 모습을 먼저 본 사람은 아이패드로 그림을 그리는 나를 신기해한다. 사실 나는 그 모든 것들이 놀랄 만한 일인가 싶다. 나의 여러 면 중 한 가지 인상이 그렇게까지 뚜렷하게 기억에 남나 싶기도 하다.

모두들 스스로를 정의할 때 하나를 택하여 구분 짓지는 않았으면 한다. 물론 둘 중 하나에 선호가 있을 수는 있다. 그렇지만 생각 외로 당신이 둘 다 잘 해낼 수 있다는 것을 알았으면 좋겠다. 못한다는 사실이 아니라 '기분' 때문에 시도도 하지 않고 도망치지 말길 바란다. 당신이 당장 그림을 잘

못 그린다고? 지금은 그럴 수 있어도 그게 평생 그럴까? 그림뿐만 아니라, 모든 일이 똑같다. 아직 서툴 뿐이지 영영 못 할 일들은 별로 없다. 그러니 일단 마음을 열어두고 생각하자. 손으로 그릴까, 디지털 그림을 그릴까? 그런 생각부터 집어치우길. 당신은 둘 다 할 수 있다.

따뜻한 아이스 아메리카노

따뜻한 아이스 아메리카노가 있을까? 이상한
말이지만, 정말로 그런 게 있다. 뜨거운
아메리카노를 시킨 다음에 바로 마시면 입을 델 수
있기 때문에, 스타벅스에서는 사람들의 요청에 따라
종종 얼음을 두 알 넣어준다. 얼음이 들어가 찰나로
남아 있는 상태, 그게 따뜻한 아이스 아메리카노인
것이다. 세상에는 모순 같은 일들이 현상으로
분명히 실재한다.

사람들은 누군가를 한 가지 면만 보고 판단하는 것을 좋아한다. 두 가지의 모순이 존재한다는 사실을 받아들이지 않는다. 그러면 피곤해지니까. 어쩌면 한 면만 바라보는 일은 누군가를 이해하는 가장 편리한 방법이다. 나 또한 그런 간편함을 사랑했다.

　　20대 초반 인터넷 커뮤니티를 열심히 들여다봤던 시절이 있는데, 최신 뉴스를 가져오는 게시판이 있었다. 게시물과 댓글을 보면서 나는 내가 또래보다 많은 것들을 보고 더 나은 견해를 갖는다고 생각했다. 그래서 종종 으스대기도 하고, 댓글에서 본 말들을 내 의견인 양 떠들기도 했다.

　　그렇게 몇 년을 살았는데, 어느 날 갑자기 이 모든 것들이 이상하다는 생각이 들었다. 이 정보를 가져온 사람은 누구일까? 이 정보를 생산한 사람은 누구일까? 현장에 있던 사람은 누구일까? 얼마나 많은 단계를 거쳤을까? 그리고 그 사이사이에는 무엇이 있을까? 이런 생각을 하니 갑자기 그 간극이 마치 얼음의 크레바스 속을 들여다보는

것 같다는 생각이 들었다. 좁고, 분명하고, 깊고, 건너가기 어려웠다. 이런 것들을 자각하니 갑자기 무서워졌다. 얼마나 많은 진실들이 저 사이에 흩어져 있을까?

가족오락관에서는 노래가 나오는 헤드셋으로 귀를 막고 소리를 지르며 단어를 전하는 게임이 있다. 첫 번째 단어가 가족이었다면 마지막 단어는 갑자기 족발이 되어 있는…… 그런데 이게 웃을 일이 아니라 내 삶에서 실제로 벌어지는 일이라는 생각이 들었다. 진실은 생각보다 가벼워서 공기 중으로 날아간다. 그래서 결국에는 진실 대신 각자의 견해와 곡해가 남게 된다. 나는 그렇게 왜곡된 정보들을 의심 없이 받아들이고 나의 것이라고 착각했다. 그걸 아는 데 꽤 오래 걸렸다. 그런데 여러분이 그림을 그리고자 한다면, 이렇게 왜곡된 현상을 진실이라고 믿고, 그것만을 관찰하는 태도가 과연 도움이 될까?

그림을 무작정 그려서는 안 되며, 언제나 생각하면서, 의심하면서 그려야 한다. 잘 그리기

위해서 화가는 현명해질 필요가 있다. 그의
그림이 그가 무엇을 봤는지를 설명한다. 당신은
무엇을 어떻게 봤는가? 앞장에 나왔던 관찰에
대한 이야기를 반복하는 것이 아니다. 그리면서,
받아들이면서, 내부에 있으면서, 혹은 동떨어져 한
번쯤 의심해보자는 것이다. 당신이 읽고 있는 이
글조차도. 의심하지 못하면 자기 생각과 언어를
갖기 어렵다. 자기 그림을 그리기는 더더욱
어려워진다.

그렇다면 의심은 어디로 향해야 하는가? 뉴스,
정치, 교육, 사회 문제? 아니다. 냉정히 말하자면
그런 것들은 이제 막 사유를 시작한 개인에게는
먼일이다. 우선 자기 자신부터 의심해 봐야 한다.
나조차도 내가 모르는 면이 있다는 사실을 깨달아야
외부를 바라보는 시선이 넓어지고, 다른 현상에서도
이면을 볼 수 있게 된다. 방법은 간단하다. 이면이
있다는 사실을 아는 것이다. 당신을 알기 위해서는
아이러니하게도 당신은 평생 스스로를 제대로

이해하기 어렵다는 사실을 인정해야 한다. 타인에 대해서도 마찬가지다. 당신은 타인을 전부 헤아릴 수 없다. 잠시만요, 지속적인 사고가 결국에 대상을 정의할 수 없다면 무슨 의미가 있어요? 음…… 쉽게 이야기를 하자면.

이해할 수 없다는 것을 인정하는 것이 아이러니하게도 대상을 이해하는 방법이다. 다 이해했다고 생각하고 하는 일들이 오해를 불러일으킨다. 이해한 것이 아니니까. 우리가 타인을 진정으로 이해할 수 없다는 사실을 아는 사람이 대상을 이해하려고 애쓰게 된다.

아래는 내가 스스로를 이해했다고 오해한 것들의 목록이다.

- 나는 내가 창의성이 없다고 생각했다.
- 나의 짧은 손톱이 그저 못생긴 것이라고 생각했다.
- 나는 개인주의자라 사람들과 함께 있는 것이 싫다고 생각했다.

- 나는 체육 수행평가 점수를 보며 내가 평생 스포츠를 할 자격이 없다고 생각했다.
- 나는 내가 32살까지 5평 자취방에 살 것이라고 생각했다.
- 나는 디자인을 싫어한다고 생각했다.
- 나는 세상에 사랑할 만한 사람이 없다고 생각했다.
- 나는 내가 끝없이 우울하다고 생각했다.
- 나는 내가 그림만 그릴 줄 안다고 생각했다.

당신이 이해하고 있는 모습이 사실은 그게 아닐 수도 있다. 지금 나는 위의 것들을 전과는 다르게 이해하게 되었다. 물론 이조차도 아닐 수 있지만. 일단 지금 믿는 것들을 적자면 아래와 같다.

- 창의성에도 여러 종류가 있는데, 그런 것들을 알고 보면 모든 인간이 창의적이다.
- 손재주가 있는 사람들은 대부분 손톱이 짧다는 사실을 알게 되었다. 이제는 부끄러움이 아니라

자부심을 느낀다.

- 상처를 주는 것도 타인이지만, 가장 큰 치유를 주는 것도 타인이라는 사실을 깨달았다.
- 나는 수영, 달리기, 자전거를 좋아한다. 모아놓고 보니 무려 철인 3종! 굉장하다.
- 나는 29살에 투룸으로 이사했다.
- 나는 디자인이 재미있다. 사는 것도, 하는 것도.
- 누군가를 열렬히 사랑해 본 적이 있다. 앞으로도 사랑할 일이 남아 있다.
- 요즘의 나는 내가 언제 우울했나 싶을 정도로 건강하다.
- 나는 그림 말고도 많은 것들을 할 수 있다.

어쩌면 당신은 이렇게 생각하고 있을 수도 있다. 나는 그림에 소질이 없어. 디지털로 먼저 그려봐서 손 그림은 어려워, 혹은 손 그림만 익숙해서 디지털을 익히기엔 너무 아날로그적인 사람인 것 같아. 또는 나는 저렇게 그릴 수 없을 거야. 작가가 될 만한 사람들은 따로 있어. 나는 특별하지 않아.

연습한다고 해서 더 나아지지 않을 거야.

정말 그럴까? 의심하면서 계속 그림을 그려보길
바란다. 정말 그런지, 당신의 눈으로 한번 확인해
봐야 한다. 누군가는 당신을 비난할 것이다. 하지만
정말 그것이 사실일까? 그게 당신의 전부일까?
내가, 혹은 타인이 대상을 이해했다고 착각한 것은
아닐까?

이것만큼은 오해와 이해의 잣대에서 벗어나
그대로 받아들이길 바란다. 당신은 뭐든 할 수 있다.
이 작은 사실만 알아도 조금 더 용감해질 수 있다.
그리고 그런 용기가 삶에 큰 힘이 된다.

고백하자면 나는 이런 이야기를 입 밖에 꺼낸
적이 없다. 책에서나 이런 말을 적는 이유는, 이
사실을 모두가 알면 다들 너무 똑똑해져서 내가
살기 힘들기 때문이다. 당신과 나 정도만 이 사실을
알았으면 좋겠다.

04

———

다듬기

보여주기

나에게 그런 용기가 있을까?
한번 스스로 확인해 보길 바란다.

잘 그렸다는 생각이 들어도, 못 그렸다는 생각이
들어도 남들에게 그림을 보여주자. 이게 무슨
말이냐고? 단순히 보여주기만 해도 앞으로 그림을
어떻게 그려야 할지 배울 수 있다.

피드백

피드백에 관한 인상적인 일화를 하나 소개하고
싶다. 고등학교 2학년 겨울방학 때 입시
미술학원에서 있었던 일이다. 주제는 서울대
기출문제 중 하나로, 해산물 파스타 패키지를
그리는 것이었다. 다들 늘 해왔던 것처럼 대수롭지
않게 그림을 완성했는데, 선생님이 갑자기 종이를
오려서 각자 패키지를 만들어보라고 시켰다. 종이를
자르라고요? 어, 만들어봐. 칼 선이 다 있잖아. 나를
포함하여 다들 당황했지만 더듬더듬 종이를 오려서
상자를 만들기 시작했다.

　완성된 패키지가 책상 위에 놓였다. 항상
평면으로 된 그림을 그리다 갑자기 이렇게 디자인을
하라고 하니 다들 당황한 기색이 역력했다. 그래도

만들어 놓으니 제법 그럴싸해서 깔깔대던 중,
선생님은 가만히 테이블을 둘러보다 이렇게 말했다.

"여기서 너희들이 사고 싶은 디자인 앞에 줄 서."

아, 나는 이 순간의 절망을 평생 잊지 못할
것이다. 내 그림 앞에 몇 명이 서든, 내가 누구의
그림을 선택하든, 이렇게 선택을 받는 것 자체가
몹시 불편하고 견디기 힘들었다. 제발…… 하면서
머리를 떨어뜨렸던 기억이 난다. 기분을 견디기가
어려워 그 순간을 잠시 도려내고 싶었다. 친구들도
나랑 별반 다르지 않은 듯 다들 당황한 기색을
드러내다 이내 그림 앞에 줄을 서기 시작했다. 당시
반에는 40명 정도의 학생이 있었는데, 대부분의
아이들이 3개 정도의 디자인 앞에 줄을 섰다.
(다행히 그중 하나가 내 것이었다.) 한동안 정적이
이어졌다. 선생님은 입을 뗐다.

"어때? 그림이 많다고 고르기 어려울 것 같아?
봐봐, 너무 쉬워. 입시장에서도 마찬가지야. 너희가
앞으로 뭘 하든, 거기서 살아남는 사람은 소수야.
너희도 이제 곧 고3인데 정신 똑바로 차려야지."

피드백은 그게 어떤 형태이든 우리에게 너무도 확실하게 와닿는다. 그렇기 때문에 피하고 싶고 두려운 마음이 드는 것이다. 하지만 부정할 수 없는 한 가지 사실이 있다. 사람들의 반응이 대개 몹시 솔직하다는 것이다. 다들 두루뭉술하게 숨기려고 해도 잘 숨기지 못한다. 만약 그림이 별로라는 이야기를 들었는데 그 의견이 한둘이 아니라면, 안타깝게도 정말로 그림이 별로일 확률이 높다. 사람들이 몰라봐 주는 것 아닐까요? 안타깝지만 아닐 확률이 높다.

한번 당신의 그림을 남들에게 보여주자. 사람들이 당신의 그림 앞에 줄을 설까? 줄을 서는지 안 서는지보다 그걸 확인해 볼 수 있는 용기가 더 중요하다. 아무도 줄을 서지 않았을 때, 스스로 뭐가 문제인지 되짚어 보며 다시 그림을 그리고 한 번 더 보여줄 수 있는 마음의 맷집이 당신에게는 있는가? 사실 이게 그림을 잘 그리는 것보다 더 필요한 능력이다. 그 맷집만 있다면 10년이고 20년이고 그림을 그릴 수 있다. 나에게 그런 용기가 있을까?

한번 스스로 확인해 보길 바란다.

무명

당신이 그림을 처음 선보인다면 대부분 당신의
그림 앞에 줄을 서지 않을 것이다. 아니 내가 이
꼬마 천재 아가씨를 잊었잖아? 세상 사람들, 이것
좀 봐요! 하면서 지나가던 유명인사가 내 그림의
가치를 알아봐 주고 나를 사람들에게 소개하는
일 따위는…… 애석하게도 절대 일어나지 않는다.
그림을 한 번 드러내기 시작하면, 생각보다 그게
수월하다는 사실을 알게 된다. 왜냐고? 욕을 먹을
확률이 거의 없기 때문이다. 조금 더 정확하게
말하자면 욕도 칭찬도, 비둘기 한 마리도 없다.
방에서 혼잣말을 하는 것과 별로 다르지 않다.
악플보다 무서운 것이 무플이라는 말에 크게
공감하는 순간이다.

　나는 그런 무명의 기분을 아주 여러 번 겪었다.
블로그를 처음 시작할 때, 인스타그램을 처음
시작할 때, 브런치를 처음 시작할 때, 유튜브를 처음

시작할 때…… 그 모든 플랫폼에서 동일하게 처음엔 같은 기분이 든다. 흰 벽 사이에 갇혀서 혼자 떠드는 느낌. 남들은 여기서 잘만 연결된 것 같은데 나만 섬인 듯한 외로운 감각이 있다. 이러한 기분을 여러 번 겪어내어 이제야 할 수 있는 말인데, 그게 벽에 대고 이야기하는 것 같아도 절대 그렇지 않다. 그 게시물이 비공개가 아닌 이상, 어딘가에 보여주기로 다짐했고 시도했고 게시물을 올렸다면, 조회수가 2와 3 정도일지라도…… 당신은 벽에 대고 말한 것이 아니다. 둘과 셋, 혹은 다섯과 연결된 것이다.

내가 그림을 인터넷에 올린 지 벌써 15년 정도 되었다. 하지만 사람들은 나에게 인터뷰를 할 때 '유튜브를 시작한 지 1년 반밖에 되지 않았는데 이렇게 빠르게 유명해진 비결이 있나요?'라고 묻는다. 솔직히 말하자면 나는 빠르게 유명해지는 방법을 모르겠다. 그렇게 된 적이 없으니까. 그래서 15년이나 걸렸던 나의 고군분투 속에서 몇 가지 배운 점을 나누자면 아래와 같다.

숫자에 연연하지 말 것

1명의 진정한 팬이 있다면, 숨은 팬 2명까지 합쳐 3명 정도로 기대해도 좋다. 숫자에 너무 목매지 않아도 된다. 나는 인스타그램을 5년 정도 했을 당시 팔로워가 고작 600명대였다. 모두가 0명에서 시작한다. 한 명의 마음이라도 제대로 사로잡을 수 있다면, 그것은 열 명, 백 명의 마음을 사로잡을 수 있는 가능성을 갖는다. 1은 절대 작은 숫자가 아니다. 그러니 남들과 비교하며 연연하지 않아도 된다.

끊임없이 벽을 두드릴 것

2018년 갓 백수가 되었던 그 겨울에 나는 봄을 기다리며 5평 원룸의 모서리에 기대 있었다. 방을 가장 크게 보려면 나를 모서리로 몰아야 했다. 그런 안간힘 가운데서 나는 이런 생각을 했다. 내가 당장 여기서 죽어도 나를 찾을 사람이 없구나. 엄마는 서울에 올라간 딸이 잘 지내고 있을 거라 생각하고, 전 직장 동료들은 내가 즐겁게 퇴사 이후를 즐길

거라 생각하고, 이웃들은 내가 그저 잘 살 거라
생각하고…… 아무튼 그렇게만 생각된 채 잊힐
수도 있겠구나. 잠시 서글펐지만 오히려 이런
생각이 들었다. 나는 절대 이대로 잊히지 않을 거야.
모서리를 털고 일어나 세수를 했다.

확신과 불확신 사이에서 균형을 잡을 것

확신을 가져야 할 부분이 있다. 내 그림이 분명히
누군가에게는 닿는다는 사실이다. 반면 현재의
그림 스타일이나 해오고 있는 방식 등은 끊임없이
의심해야 한다. 잘하고 있다고 다독이면서도 더
잘할 수 있는 방법이 없을까 고민해야 발전하면서
앞으로 나아갈 수 있다. 확신만 있으면 정체가 되고,
불확신만 있으면 용기를 잃는다. 그 둘 사이에서
균형을 잡아야 한다.

공언

당신이 그림을 그리고 싶다면, 그림을 그리는
이라고 끊임없이 말하고 다녀야 한다. 내가 요즘
떠들고 다니는 소리가 하나 있는데, 바로 부자가 될
거라는 말이다.

근거 없는 자신감인데, 나는 내가 부자가 될 것
같은 강한 확신이 든다. 그냥 내뱉고 다녀서 그렇다.
자신감이 없으면 말로 내뱉을 수도 없다. 반대로
말로 내뱉으면 자신감이 생기기도 한다. 그러니까
떳떳하게 나는 화가라고 사람들에게 말하길 바란다.
꼭 말이 아니어도 좋다. 그림을 보여주는 것이다.
그림에서는 보여주는 것이 곧 언어이기 때문에,
외국어를 잘하지 않아도 된다. 어찌나 편리한지.

팔로워가 5년 동안 겨우 600명 남짓했던
인스타그램 하나를 갖고 있었지만, 거기에 그림을
올린다는 사실만으로도 사람들은 내가 꾸준히
그림을 그리는 이라고 인지했다. 그렇게 기억되는
것이다. 그러면 그 사람들이 그림 이야기를 할
때 우연히 '아, 내 친구 중에도 그림 그리는 애

한 명 있는데' 하면서 나를 떠올리게 된다. 쟤가
그림도 그렸어? 이게 아니라 맞아, 쟤 계속 그림
그려왔지, 하는 사람이 되는 것이다. 몰래 숨어서
연습하다가 어느 날 갑자기 잘 그려서 깜짝 놀라게
하려는 생각 따위는 하지 마라. 자연스럽게 항상
그리고, 성장하는 과정까지 남들에게 다 보여줄
것. 그것이야말로 강하고 확실하게 기억에 남는
방법이다.

　'작가가 되는 것'은 혼자서도 할 수 있지만,
'작가로 불리는 것'은 남들의 기억에 남아야 한다.
나는 그림을 거의 24년 남짓 그려왔으나 작가로
불린 지는 2년이 채 안 되었다. 당신이 그저 그림을
그리는 일에만 만족한다면 남들에게 그림을
보여주지 않아도 된다. 하지만 그림을 그리는
일이 나를 설명하길 기대한다면, 그림을 보여주고
공언해라.

시선의 균형

그린다는 것은 사실 90퍼센트 이상이
보는 일에 달려 있다.

〈그 남자, 그 여자의 사정〉이라는 애니메이션이 있다. 그 만화를 처음 본 것이 아마 11살 즈음이었는데, 그간 주로 봐왔던 어린이 만화와는 사뭇 다른 성숙한 언니 오빠들의 이야기인지라 무척 집중해서 보았던 기억이 난다. 주인공 유키노는 예쁘고 공부를 잘하는 고등학생이다. 항상 모든 사람에게 친절하고, 늘 전교 1등을 놓치지 않으며 체육까지 잘한다. 그러나 집에 돌아오면 남들 앞에서 보였던 예쁘고 친절한 모습 대신, 허영을 채우기 위해 체육복을 입고 공부를 하는 독기 가득한 모습이 된다. 남들에게 칭찬받는 것이 좋아서 노력을 해왔던 것이다. 그랬던 유키노가 어느 날 아리마를 만나면서 진정한 자신의 모습을 서서히 찾으며 사랑에 빠지게 된다……

하지만 나는 예나 지금이나 유키노가 허영에 넘쳐 집에서 빨간 체육복을 입고 공부를 미친 듯이 하는 초반의 장면이 가장 좋다. 오죽하면 내일부터는 나도 모범생이 되어야지, 하면서 그 비슷한 행세를 하기도 했다. (물론 하루 만에 그쳤다.) 만화에서는

초반의 유키노를 '허영이 가득한 사람'이라고
지칭한다. 옛날 작품이라 어쩔 수 없지만 그 만화가
나왔던 시절만큼 낡은 생각이었구나 싶다.

그녀의 인정 욕구가 남들보다 강한 것은
사실이지만, 허영이라는 단어는 적합하지 않다.
허영이라는 단어의 사전적 정의처럼 그녀는 분수에
넘치고 실속 없는 삶을 산 것이 아니기 때문이다.
공부를 열심히 해서 전교 1등을 한 것이 어딜
봐서 분수에 넘치고 실속이 없는 일인가. 그렇게
하고 싶어도 하지 못하는 사람이 수두룩하다.
그녀는 모범생을 연기했다고는 하지만 실제로 그
정도면 모범생의 범주에 충분히 든다. 진정 허영은
이것이다! 라고 90년대생으로서 자신 있게 말할 수
있는 것이 있다.

이것이야말로 허영이며, 등골 브레이커라는 단어를 탄생시키기에 손색이 없지 않은가. 우리 때는 부모님 등골을 뽑기 위해서가 아니라(?) 그냥 그게 좋아 보여서 너나 할 것 없이 노스페이스 옷을 입었다. 나는 당시 옷에 관심이 없어서 그냥 고모가 입던 크로커다일 패딩을 물려 입었다. 관심이 없는 사람치고도 예민한 10대였기 때문에 조금은 부끄러웠던 기억이 있다.

왜 우리는 타인의 시선을 지나치게 의식할까? 이 주제는 내게 늘 흥미로웠다. 이를테면 나는 실용적인 쓰임을 갖춘 예쁜 물건들을 수집하는 습관이 있다. 이런 자잘한 물건이 쌓여 과소비가 되었다. 집이 온통 유용한 물건들로 가득 찼는데 나는 계속 '아…… 찬 바람이 잘 나오는 헤어드라이어가 필요한데'와 같은 생각을 하며 매번 결핍을 느낀다. 때로는 물건이 가득한 내 방을 보며 나 하나 살아가는 데 너무 많은 물건이 있고, 이것만으로 평생을 살아도 부족함이 없겠다

싶은데도 그렇다. 그래서 궁금했다. 이건 남들에게
보여지는 옷도 아니고, 자랑할 것도 아닌데 나는 왜
자꾸 물건을 사고 싶을까? 차라리 유키노의 모범생
허영을 갖고 태어났으면 좋았을 텐데, 나는 왜
에어프라이어가 바꾸고 싶을까?

그래서 허영 그 자체를 욕하고 억제하기보다는,
남들의 시선을 그렇게까지 의식하게 된 내
마음의 기원을 먼저 살펴보게 되었다. 물론 나는
심리학자도, 이 분야에 저명한 연구자도 아니기에
보편적인 이야기는 할 수 없다. 하지만 적어도 나를
사례로 들어 이야기할 수는 있다.

일단 초등학교 5학년으로 돌아가자. 집에 손님이
오면 내 피아노 솜씨를 알아줬으면 좋겠어서
뚱땅뚱땅 시끄럽게 곡을 연주해 대곤 했다. (지금도
그 일이 미안해 죽겠다.) 6학년 때에는 칭찬이 듣고
싶어서 교환 일기장에 '나는 노래를 잘 못 하는
것 같아……'하며 시무룩하게 편지를 적어놨다.
그러면 너무도 착했던 친구는 하얀 거짓말을
코멘트로 달아줬다. '아니야. 너 정도면(?) 노래 진짜

잘하는데!'라고 말이다. 부끄러운 기억들이지만 그
시절의 나는 그랬다. 내 자아라든가 생각의 형태가
없다시피 말랑말랑했기 때문에 내가 중심이 되어
무언가를 판단하기 어려웠다. 그래서 타인이나 내가
배운 것들의 관점으로 무언가를 평가할 수밖에
없었다. 마치 법이 없는 신생 국가가 옆 국가의
판례를 곁눈질로 보고 배우며 슬쩍 적용하는 것과
같달까. 남의 입으로 확인받아야 안도가 됐다.

　하지만 어리다고 기준이 완전히 없는 것은
아니었다. 피아노 학원을 다닐 때 당시 보조
선생님께서 가끔 원장 선생님 몰래 아이들에게
연습장에 그림을 그려주곤 했는데 세상에, 너무 잘
그리는 것이었다. 어느 수준이냐면 아직까지 그
그림이 생각날 정도랄까. 선과 표현이 풍부하고
예뻤다. 항상 나한테 그림을 부탁하곤 했던 애들이
'와, 연수보다 잘 그린다' 하며 그 선생님께 그림을
그려달라고 몰려갔다. 정말 속도 없는 어린이들……
나는 분한 마음에 주먹을 꽉 쥐고 집으로 돌아갔다.
나도 그 선생님께 그림을 받고 싶었지만 경쟁

상대처럼 느껴져서 차마 부탁할 수 없었다.

　그날 나랑 같이 집으로 돌아가던 친구가 사려 깊게도 이렇게 말했다. "연수야, 솔직히 나는 선생님보다 네가 그림을 훨씬 더 잘 그리는 것 같아!" 그때는 어설프게 고개를 끄덕였지만, 이제껏 우스꽝스럽게 피아노를 치거나 노래를 불렀을 때 들은 칭찬과는 다른 느낌의 충격을 받았다. 너무도 정확하게 깨닫고 말았던 것이다. 선생님이 나보다 훨씬 잘 그린다는 사실을 내가 너무도 잘 알고 있구나. 어렸지만 그림에서만큼은 내게 기준이 있었던 것이다. 가여운 나는 홀로 방에서 이렇게 씩씩댔다. 내가 더 어려서 그래…… 한참 지나고 보니 맞는 말이다. 여러분이 그림을 못 그린다고 너무 슬퍼할 필요 없다. 어려서 그런 것은 아닐까? (여기서 말한 '어리다'는 것에는 절대적으로 정해진 나이가 있지 않다. 당신이 만약 오늘부터 그림을 그리기 시작했다면 그림에서는 어린 것이다. 나이가 20살인데 그림을 그린 세월이 10년이 넘는다면 그의 나이만으로 그림까지 마냥 어리다고 할 수 없다. 그러니 나이가 아닌

각자의 기준을 하고 있는 일들에 대입하길 바란다. 나이랑 상관없이 우리는 어리고 미숙한 일이 수두룩하다.)

그러니 여러분, 기준이 없고 부족한 상태여도 누구나 알 만한 것은 아는 상태로 산다는 것을 명심하길 바란다. 이것은 우리가 누군가를 부족하다고 타이르거나 나무랄 수 없는 근거가 되며, 아무것도 모르는 우리가 실제로 완전히 모르는 것은 아니라는 희망이기도 하다. 그런 어렴풋한 기준에 하나씩 살을 붙여나가면서 자신만의 뼈대를 세우면 된다.

자신만의 시각을 갖는다는 것은 이런 일이다. 처음엔 타인을 모방하면서 시작하지만, 서서히 남들에게 적용했던 판례가 나에게는 해당하지 않거나 완전히 틀릴 때가 있다는 사실을 깨달으면서 수정하는 것이다. 이렇게 차근차근 자신만의 법전을 꾸려가면 된다. 나라에 국회가 있는 이유도 이와 같다. 이미 수많은 법안이 있지만 그것으로 충분하지 않고, 변화하는 시대에 걸맞은 새로운

법이 지속적으로 필요하다. 항상 치열하게 법을 개정하고 시정하는 국가만이 시대에 뒤지지 않는 판단을 할 수 있고 경쟁력을 갖추게 되는데 이것은 사람도 마찬가지다.

어릴 때 기준이 부족하여 남들의 칭찬에 많이 의존하거나 판단을 잘못하는 것은 나쁜 일이 아니다. 어른이라면 어린이들에게 건전한 기준으로 방향을 인도하거나, 스스로가 자신만의 기준을 세울 수 있도록 알려줘야 한다. 하지만 실제로는 어른들조차 제대로 된 기준이나 방향이 없으면서, 아이들이 각자 생각을 갖는 것을 존중하지 않고 방해를 한다. 만약 당신이 타인의 시선을 지나치게 의식하고 휘둘린다는 생각이 든다면 그것은 착각이 아니라 현실이며, 몹시 자연스러운 일이기도 하다. 세상은 원래 당신을 방해하도록 설계가 되어 있다. 곳곳에 저항투성이다. 다만 이 저항에 눌리고 밀릴 것인지, 그 저항을 힘으로 삼아 앞으로 나아갈 것인지는 본인이 판단할 몫이다.

저항을 이용한다고? 그 뜻을 설명하기 위해 수영 이야기를 하고 싶다. 수영에는 물 잡기라는 말이 있다. 자유형, 접영, 배영, 평영 할 것 없이 전부 물을 잡아야 더 멀리 나갈 수 있다. 하지만 물은 물이어서 그렇게 잡고 싶다고 쉽게 손에 들어오는 것이 아니다. 손가락을 다 벌리거나, 타이밍이 맞지 않게 손에 힘이 들어가거나, 팔꿈치의 각도가 맞지 않으면 물은 그저 빠져나가고 만다. 걷는 것과 같다. 미끄러지면 앞으로 나가는 것이 더디지만 정확히 딛고 바닥을 밀어내면 수월하게 앞으로 나아갈 수 있는 것과 같은 원리의, 말하자면 물속의 보행이랄까. 한창 수영에 빠졌을 때 수영 선수들의 영상을 자주 봤다. 그들의 모습을 물속에서 보면 정말 뭔가를 짚고 가는 사람처럼 확실하게 물을 잡은 모습이 보인다.

물은 참 신기하다. 낯선 사람에게는 숨 쉴 수 없는 공간이지만, 적응한 이에게는 더 멀리 부드럽게 갈 수 있게 해주는 환경이 된다. 밖은 시끄럽고 소란한데 수영장에서는 거품 소리만 들리며, 푸른

타일과 그걸 가르는 내 손끝이 뚜렷이 보인다.
처음엔 물이 나를 밀어낸다. 하지만 익숙해지면
내가 물을 밀어낼 수 있게 된다. 저항을 도구로
이용할 수 있게 되는 것이다.

　우리는 살면서 수많은 저항을 만난다. 늘 나를
밀어낸다는 기분이 들고 나만 잘 되지 않는 것 같다.
하지만 서러워하지 않아도 된다. 그게 바로 우리가
이용할 저항이기 때문이다. 그것을 잡고 밀어내서
추진력 삼으면 된다. 고흐는 이렇게 말했다.

　삶이 아무리 공허하고 보잘것없어 보이더라도,
　아무리 무의미해 보이더라도, 확신과 힘과 열정을
　가진 사람은 진리를 알고 있어서 쉽게 패배하지는
　않을 것이다. 그는 난관에 맞서고, 일을 하고,
　앞으로 나아간다. 간단히 말해, 그는 저항하면서
　앞으로 나아간다.●

● 　빈센트 반 고흐, 『반 고흐, 영혼의 편지』, 신성림 옮김, 위즈덤하우스,
　2017

모든 고통을 한 몸에 받으라는 의미는 아니다. 저항을 최소화하면 더 쉽고 부드럽게 나아갈 수 있다. 우리를 괴롭히는 어떤 일들과 사람은 미련 없이 흘려보내야 한다. 마치 몸을 유선형으로 만들어 물결을 가르는 것처럼 말이다. 수영에서는 필요한 저항과 불필요한 저항을 구분하여 이용한다. 이게 수영만의 일이겠는가. 시선도 마찬가지다. 내면의 시선과 바깥의 시선을 두루 볼 수 있는 사람이 삶에 균형 감각을 갖는다. 그림을 잘 그리는 법에 빗대어 자꾸 삶을 이야기하는 것은, 사실 그림이나 수영이나 글쓰기나 삶이나 크게 다르지 않기 때문이다.

타인의 시선

남 눈치를 본다는 것이 나쁘게 느껴질 수도 있지만, 눈치가 빠르다는 이야기로 뉘앙스를 바꾼다면 어떨까? 그저 남을 의식하는 것에 그치지 않고 약간의 주의를 기울이는 것이다. 그러면 타인의 행동과 감정까지도 살펴볼 수 있게 된다. 이것은

그림을 그릴 때 아주 큰 도움이 된다. 자기만의 시선에만 매몰되지 않고 남들은 이 대상을 어떻게 바라볼지도 예상할 수 있다. 대상을 볼 수 있는 렌즈가 많아지는 것이다. 시야가 넓어지면 타인을 배려하기도 더 쉬워진다. 그러면 누군가의 마음에 들 만한 그림을 그리기도 더욱 쉽다. 이게 뭐 정답이라고는 할 수 없지만, 적어도 입시미술을 할 때는 필요했던 부분이었다.

아니, 생각해 보니 디자인을 하면서도 필요했고 유튜브를 하면서도, 그리고 이렇게 책을 쓰면서도 필요하구나. 나는 분야와 무관하게 내 모든 작업물을 보는 사람을 의식하면서 만든다. 그래서 그저 내 마음대로 하기보다는 조금 더 정성을 기울이게 된다. 어떻게 이해를 도울 수 있을까, 눈에 띌 수 있을까, 마음에 담길 수 있을까 등등의 고민을 하면서 창작을 한다. 나를 버리지 않는 선에서 타인도 만족을 시키고, 그래서 그게 내 만족으로 돌아온다면 이보다 좋은 게 있나 싶다.

문제는 타인의 시선을 위주로 두는 삶이다. 남들이 시키거나 좋다고 한 것, 하지 말라고 한 것에 따라 자신의 행동을 정하면 자기의 시선을 영영 찾기 어려워진다. 영영 그렇게 될 뻔했던 내 20대 초반을 생각하면 아직도 아찔하다. 당시 내 목표는 교수님들 마음에 쏙 드는 그림을 그리는 사람이 되는 것이었다. 그러면 뭐가 좋은데? 학점을 잘 받겠지. 학점을 잘 받으면 뭐가 좋은데? 학점을 잘 받을 정도의 사람이면 나가서 뭐라도 잘하지 않을까? 정도가 내 계획이었던 것 같다. 내가 작가로서 앞으로 뭘 그려야 하는지를 전혀 생각하지 않고 그냥 액체처럼 교수님이 원하는 그릇에 나를 열심히 끼워 맞췄다. 쓰면서도 끔찍하다. 교수님은 이런 내가 얼마나 예뻤을까? 하지만 지금 내가 그때의 나를 떠올리면 불쌍해 보인다. 나는 단지 모범생 소리를 듣는 게 좋았다. 지금은 누가 그런 말을 한다면 당장 화를 낼 준비가 되어 있지만. 당시에는 그보다 더 멋진 칭찬이 있는지 모르고 살았다.

그러던 어느 날, 대외활동 사이트 메인에서 우연히 무료 진로 상담 이벤트가 열린 것을 보았다. 나는 딱히 상담할 것도 없는 상태였지만 그냥 이런 기회로 사회에 나와 있는 어른을 만나보는 것도 좋을 것 같아서 지원 신청 창을 켰다. 뭐라고 고민을 적지? 고민이 진짜 없는데…… 하면서 적은 것이 이것이었다.

저는 모범생입니다. 제가 너무 열심히 학교 공부만 하는 것이 고민이에요. 부모님께서 압박을 주는 것도 아니고, 그냥 제 욕심에 하는 일인데 마음이 편치 않고 조바심만 들어요.

거의 자랑하듯 쓴 글이라 당연히 선정되지 않을 거라 생각했는데 문자로 당첨 소식이 왔다. 신청자는 100명이 넘었지만, 나를 포함하여 3명의 학생이 초대되었다. 상담이 시작되었고 그중 한 명이 고민을 터놓았다. 본인은 이것저것 하고 싶은 것이 너무 많아서, 진로도 어떻게 해야 할지

모르겠고 학교 공부를 자꾸 소홀히 하게 된다는 이야기였다. 나는 들으면서 '아…… 내가 쟤보다는 잘 살고 있구나'라고 확신했다. 내 순서가 되어 고민을 털어놓았다. "저는 모범생이어서…… 어쩌구저쩌구." 그런데 뜻밖에도 내 고민을 들은 소장님이 이렇게 말했다.

"나는 앞에 말한 학생은 걱정이 안 돼요. 근데 지금 본인이 모범생이라 학교에서 시키는 것만 열심히 하고 산다고 말한 이 학생이 진짜 걱정이 되네요."

그렇다. 그 말이 너무 충격이어서 그다음 내용은 생각이 나지 않는다. 내가 더 잘 살고 있다고 자부했는데, 어른이 보기엔 내가 더 걱정된다는 대답은 감히 상상도 못 했다. 그런데 지금 내가 만약 과거의 그 자리로 돌아가 상담을 해주는 위치가 된다면 나도 똑같이 말할 것 같다. 학생 절대 그렇게 살면 안 돼! 하지만 안타깝게도 경고를 잊은 나는 훗날 나의 모범생 기질 때문에 공황장애라는 큰 대가를 치르게 됐다.

모범생으로 살면 좋지 않은 이유

나는 내가 원하는 일과 남들이 칭찬하는 일의 경계가 헷갈렸다. 그래서 말하는 입의 수가 많은 쪽으로 몸을 움직였다. 내 의견은 언제나 소수였기에 내 안에서 찬밥 신세였다. 나는 내 행복을 미루고 남들이 칭찬하는 일에 신경을 기울였다. 그 덕에 항상 남들의 부러움을 샀다.

너는 정말 걱정이 없겠다.

그래, 나 정도면 잘 살고 있어. 이 모든 게 아주 서서히 꼬여서 나중에 입원을 한 후에 병가를 사유로 퇴사하기 전까지는 그렇다고 생각했다.

태어난 것에 의지가 개입할 틈이 없었다. 그저 어느 날 갑자기 세상에 나온 것이다. 그러니 정신을 똑바로 차릴 것. 태어난 후의 삶은, 특히 성인이 된 이후의 삶은 모든 것이 '선택'에 달려 있다. 모범생으로 산다는 것은 그 권리를 완전히 타인에게 맡기고도 잘 살고 있다고 스스로 세뇌하는 일과

같다. 지금처럼 선대들이 많은 희생을 해서 자유를 이룩한 사회에서 그렇게 사는 것은 너무도 아까운 일이다. 나는 자유가 귀한 줄 모르고 안정이라는 말의 감옥에 갇혀 살았다.

모두가 여러분을 속이려 들 것이다. 좋은 대학에 들어가 안정적인 직장에서 월급 받고, 단란한 가정을 꾸리면 인생이 탄탄대로 꽃길일 거라고. 아니다. 지금 내가 대기업에 다니고 있기 때문에 더욱 힘주어 말할 수 있다. 속지 마라. 대기업에 다니고 결혼하는 것이 당신의 진짜 꿈이 아닐지도 모른다. 나는 그냥 그리고 싶을 때에 아무런 그림이나 그리고, 쓰며 살고 싶다. 돈도 적당히 있었으면 좋겠다. 그게 대기업을 다니는 일과 무슨 상관인가. 하지만 사람들은 나보고 직장을 좀 열심히 다니고 그림은 좀 미뤄도 괜찮지 않겠냐고 말한다. 저녁에 피곤해서 도저히 못 그리겠는데, 저녁이나 주말에 내 삶을 살라고 한다. 혹시 여러분도 남들이 살라고 하는 삶을 사느라고, 원하는 것들을 무한정 미루고 있는 것은 아닐까?

나의 시선

나는 그렇게 아등바등 세상이 요구하는 것들을
충족시키면서 살았지만, 언제나 이방인의 신분을
벗어날 수 없었다. 열심히 공부해서 서울에
있는 대학교에 입학했는데, 다들 서로의 출신을
물었다. 나는 영락없이 '지방에서 올라온 애'로
분류되었다. 순수미술만 전공하면 취업하기 어려울
것 같아 시각디자인을 복수전공했는데, 거기서는
교수님께 매번 '조형예술학과 애'로 불렸다. 회사에
입사했을 때는 '인턴'으로 불렸고, 정규직이 된
이후에는 회사에 근무한 지 오래된 사람들에게
'요즘 애들'로 불렸다. 지금 경력직으로 이직한
회사는 대기업인데, 유관부서와 서로 만나면 출신을
묻는다. 언제나 피할 수 없는 질문들로 단시간에
평가당하고 분류되어 정의 내려진다. 이 모든
기준에 충족되려고 노력했지만 나는 늘 다리 짧은
뱁새의 고단함만 느낄 뿐이었다. 사회에서 나는 늘
그런 치열함에 갇혀 있는데, 남들에게는 순탄해
보이나 보다. 지금도 다들 내게 말한다. 그 정도면

괜찮지 않아?

예전에는 괜찮지 않았는데 지금은 남들이 다 나처럼 산다는 것을 깨달았기 때문에 태연하게 대답할 수 있다. "뭐, 그럭저럭." 이런 이방인의 기분을 참을 수 없어서 안정에 집착했다. 매달려보니 이제야 알 것 같다. 나는 영영 이방인이다. 멀리 갈 것도 없었다. 나는 오히려 돌아와야 했다. 나에게 말이다.

내가 진짜 안정감을 느끼는 때는 내가 나라고 느끼는 순간이었다. 예민하고 우울한 내가 싫다고 친구에게 털어놓을 때, 친구는 내가 나여서 그래도 된다고 말했다. 그 어떤 좋은 회사나 공간에 머물 때보다도 큰 안도를 느꼈다. 진짜 당신이 안정을 느끼고 싶다면, 당신에게 안정을 줄 외부세계를 탐색하지 말고 내부로 시선을 돌리길 권한다. 남들이 칭찬하고 좋다고 하는 그림이 아니라 당신에게 맞는 도구를 집어 들고 대상을 자유롭게 그리길 바란다. 뭘 그릴지 모르겠으면, 우선 내가 뭘

그리고 싶은지를 먼저 알아야 하는데 그러려면 내가
어떤 사람인지 알아야 한다.

그건 타고난 나의 시선을 인지하는 일과 같다.
나를 오히려 멀리서, 남을 보듯 바라보는 것이다.
그렇게 열심히 남 눈치 봐왔던 만큼, 아니 그것의
배로 자신을 살펴라. 그럼 굉장히 흥미로운 발견을
하게 된다. 당신은 무척 이상한 사람이라는 사실
말이다.

당신의 이상함을 잘못으로 치부하여 고치지 말고
그대로 바라보길 바란다. 모두가 깎아내고 지적하는
부분, 그 뾰족함에 주목하는 것이다. 나는 늘
회사에서 내가 나서서 혼이 났다. '너는 왜 열심히
하지 않아?' '딴짓을 많이 해?' '사원인데 대리처럼
굴어?' 첫 회사에서는 내가 정말 잘못해서 혼난 줄
알았는데 세 번째 회사에서도 똑같은 얘기를 듣는
걸 보니 그냥 이게 나인 것이었다. 나는 이제 여기에
제대로 대답할 수 있다.

'내가 내 일만 똑바로 하면 되는 거 아니야? 뭐
덜한 거 있어? 더 시키려면 월급을 더 주세요.'

'너도 딴짓 하는 거 다 봤어요.' '내가 여유 있는 게 꼴 보기 싫다는 얘기죠?'

물론 입 밖으로 내면 미움 살 일만 커지니까 굳이 말로 꺼낼 필요는 없고 속으로만 대답해도 충분하다. 남들의 기대에 부응하기 위해 착해질 필요 없다. 차라리 이런 대답을 하는 이상한 당신을 받아들여라. 그 고약함이 창작을 하는 데 있어 가장 중요한 근본이 된다.

나는 약았다. 그래서 남들을 살피고, 눈치를 챙기면서도 속으로 대답을 마련한다. 내가 생각하는 적절한 삶의 균형이 바로 이것이다. 타인의 시선과 내 시선을 두루 갖출 수 있는 것. 둘 중 더 어려운 것은 내 시선을 수호하는 일이다. 왜냐면 항상 사회는 당신을 교정하고 싶어 하니까. 그림을 고쳐달라고 남들에게 말하는 일을 되도록 삼가라. 대신 당신이 봤을 때 좋아 보이는 그림들을 찾아라. 그것들이 왜 좋아 보이는지 이유를 스스로에게 계속 되묻길 바란다. 그런 질문들이 거듭되면서 비로소

대상을 제대로 바라볼 수 있게 된다. 그린다는 것은 사실 90퍼센트 이상이 보는 일에 달려 있다.

겁내지 않고
그림 그리는 법

그림이 무섭다는 건, 간단하게 말하자면
스스로에게 기대치가 높다는 의미다.

실수할까 봐 펜으로 그리기 어렵다는 댓글들을 종종 본다. 지우개를 놓은 지 거의 9년 가까이 된 나지만 그 심정을 아주 잘 이해한다.

그림을 시작하게 된 계기는 다양하겠지만, 누구든 처음 그림을 시작할 때는 못 그리는 상태여서 오히려 부담을 느끼지 않는다. 그림에 겁이 나는 경우는 조금 나이를 먹었을 때, 혹은 그림이 전공이나 본업이 되었을 때 주로 해당하는 이야기다. 그때는 기대치도 있고 스스로 보는 눈도 많이 자란 상태라서 더욱 그렇다.

그림이 무섭다는 건, 간단하게 말하자면 스스로에게 기대치가 높다는 의미다. 나도 이것을 경험했고, 현직 작가도 그럴 것이며, 혹은 그림이 아닌 다른 분야의 사람들도 마찬가지로 느낄 것이다. 뭐든 욕심이 나면, 내 손이 내 생각대로 따라주지 않는 게 실망스럽고 싫어진다. 실패처럼 느껴지기도 하고. 그래서 실패를 아예 안 하려고 시도조차 안 하게 된다. 자신의 기대를 외면하는 것이다.

그렇다면? 그림 연습을 안 하니까 그림 실력은 제자리고, 불안함만 커진다. 아, 나 그림 그려야 되는데…… 그런데 무서워서 못 그리니까, 뭔가를 열심히 찾아볼 것이다.

그럼 여러 가지 방법이 나온다. 크로키를 해라, 도형화를 해라, 모작을 해라…… 결국 그리라고 말한다. 근데 그냥 그리라고? '그냥 그리는 게' 어려운데 말이다! 그 두려움을 없애는 방법은 아무도 알려주지 않는다.

나도 겁이 많기 때문에 그 마음을 아주 잘 안다. 그래서 해결책을 고안하게 되었다. 그것은 바로 겁내지 않고 그림을 그리는 10가지 방법.

1. 겁이 날 때, 그때야말로 그림을 그려야 하는 가장 좋은 때다

내가 좋아하는 고흐의 편지 중 이런 말이 있다.

만약 가슴 안에서 '나는 그림에 재능이 없는걸'이라는 음성이 들려온다면 반드시 그림을

그려보아야 한다. 그 소리는 당신이 그림을 그릴 때 잠잠해진다.●

　우리가 무섭다고 생각하는 일들이, 막상 해보면 상상보다 무섭지 않다는 걸 알아야 한다. 나는 처음 퇴사를 할 때 아주 최악을 상상했다. 집에서 쫓겨나 길바닥에 나앉고, 사람들이 그런 나를 툭툭 짓밟고 지나가는…… 물론 그런 일은 전혀 생기지 않았다. 그림을 그릴 때도 마찬가지다. 내가 이 선을 그으면 뭔가 거대하게 망할 것 같은 기분이 든다. 그런데 한 번 그 선을 그어보길 바란다. 망쳤는가? 아니, 하나의 선이 그렇게 그림을 망칠 정도의 영향력을 행사하는 경우는 생각보다 많지 않다. 상황을 느껴보자. 당신 곁의 공기는 잠잠하고 평온할 것이다. 그 경험을 여러 번 해보아야 한다. 생각보다 그림이 무섭지 않다는 사실을, 그림과 당당하게

● 빈센트 반 고흐, 『반 고흐, 영혼의 편지』, 신성림 옮김, 위즈덤하우스, 2017

마주하면서 깨닫는 것이다. 그림이 무섭다는 생각이
든다면, 그게 정말 무서운 일인지 당장 한 번 확인해
보길 바란다.

2. 종이에 아무 선이나 긋고 시작한다

흰 종이, 이것도 정말 너무 무섭다. 깨끗한 종이에는
무슨 짓을 해도 잘못을 저지르는 기분이 든다.
이를테면 큰맘 먹고 노트를 사서 첫 장을 펴는데,
아…… 무섭다. 뭔가 이 노트 전체에 예쁜 그림을
그리려면, 이 첫 장부터 잘해야 할 것 같은 그런
기분이 드는 것이다. 이럴 때는 간단한 두 가지 해결
방법이 있다.

첫 번째, 아무 선이나 긋고 시작한다. 두 번째,
뒷장부터 그린다. 아무거나 긋고 시작하면 그 위에
그리는 선들에는 부담이 없다. 흰 종이가 아니라는
사실만으로도 꽤 마음이 편해진다. 그리고 뒷장부터
그리는 건 정말 별거 아닌데, 생각보다 효과적이다.
이것도 꼭 직접 시도해 보길 바란다. 그래야 알 수
있다.

3. 쉬운 것부터 그린다

내가 그릴 대상을 마주하고 있거나, 머릿속에 있는 것을 그릴 때 처음엔 막막한 기분이 든다. 나는 무조건 쉬운 것부터 시작해서 다음으로 쉬운 것을 찾아가는 순서로 그려낸다. 밥상도 똑같다. 맛있는 것부터 먹으면 그다음 맛있는 걸 먹는 거니까 거의 끝까지 괜찮은 식사를 할 수 있다. 그림의 덩어리를 먼저 보고, 가장 만만한 것부터 그려낼 것. 추천하는 그림의 쉬운 부분은 다음과 같다.

가장 큰 개체, 긴 선, 눈에 띄는 색, 내가 좋아하는 대상, 비어 있는 공간.

4. 지우개를 쓰지 않는다

완벽한 선을 위해 강박적으로 지우개를 사용하는 것은 그다지 권장하지 않는다. 여기에는 두 가지 문제점이 있기 때문이다.

• 그림에 진도가 안 나간다. 내가 방금 그은 것에 계속 집착을 하니까.

- 종이가 망가진다. 지우개질을 하면 종이에 마찰이 많이 생겨서 만질만질해지고 흑연이 잘 달라붙지 않는다.

결국 그림이 더 산으로 간다. 한 번쯤 지우개를 치우고 그림을 그려보자. 연필을 쥔 손에 힘을 빼고, 흐린 선으로 스케치를 하면 된다. 만약 망한다면? 간단하다. 다시 그리면 된다.

5. 지우개를 쓴다

지우개를 곁에 둬야 할 때도 있다. 나는 몇 년을 지우개 없이 살았는데, 그것도 나중엔 너무 무서운 기분이 들었다. 내가 긋는 모든 선들이 마음에 안 들어도 그걸 받아들여야 했기 때문이다. 그게 또 그 나름대로 큰 스트레스여서 어느 날 생각을 좀 달리하게 되었다.

인생은 시간을 돌릴 수 없지만, 그림에는 지우개가 있잖아. 이건 하나의 축복이 아닐까? 이걸 굳이 고집부리고 거부하면서 어렵게 그림을 그릴

필요가 있나?

지우개는 그림에서만 가능한 특권인 것이었다.
그래서 요즘엔 곁에 부적처럼 지우개를 둔다.
물론 지금도 지우개는 거의 쓰지 않지만 그래도
그림을 편하게 그릴 수 있는 암시같이 느껴져서
좋다. 나에게는 언제든 이 그림을 지울 수 있다는
결정권이 있고, 내가 내 그림의 유일한 창조자라는
사실 또한 흠뻑 느낄 수 있다.

6. 보정, 수습할 수 있다고 생각한다

이게 요즘 내 마음에서 가장 큰 위안이 되는
생각이다. 나는 아주 오랫동안 미술 학원을 다녔고,
전공을 했기 때문에 보수적이고 낡은 생각을 품고
있었다. '보정이나 수정을 거치지 않은, 처음부터
끝까지 온전히 잘 된 것이 진짜 그림이야.' 결론부터
말하자면 아니다. 스캔하고 보정해서 그림을 내가
상상하는 것에 가깝게 끌어내는 것도 그리는 과정에
포함된다. 그것도 능력이 없으면 못 하는 일이다.
요즘에는 펜으로 그렸다가 틀리면 나 포토샵 잘해,

이거 고칠 수 있어. 하면서 쿨하게 넘기고 다음 그림을 그린다. 이렇게 생각하면 그다지 그림이 무섭지 않다.

7. 나 하나도 안 무서워, 스스로를 세뇌한다

이건 정말 깡이 있어야 하는 일이다. 스스로 깡이 없다고 생각된다면 한번 연기해 보길 바란다. 언제까지? 내가 나를 용감하다고 믿게 될 때까지. 뭔가를 계속 연기하면서 살면 언젠가는 그 연기가 다큐가 된다.

나는 그림 망치는 게 두렵지 않아. 진짜야. 봐, 내가 그림을 이렇게 그리고 있잖아.

뇌에 그렇게 주문을 거는 것이다. 뇌는 속일 수 있다. 왜냐면, 나 자체가 뇌인 것은 아니기 때문이다. 한 번 스스로를 속여보자. 나는 두렵지 않아, 라고 되뇌며 망쳐도 괜찮다는 쿨한 마음으로 그림에 덤벼볼 것.

8. 망친 그림은 혼자 간직한다

자, 그러다가 만약 당신이 그림을 거하게 망쳤다면?

망쳤다, 드디어. 상상만 했는데 그게 실제가 된 것이다. 눈으로 보니까 더 참담하고 웃기다. 그렇다면 그다음엔 어떻게 해야 할까? 나 그림 망했어, 어떡해? 하면서 사람들한테 실토하고 다녀야 할까? 아니, 죽을 때까지 비밀로 하자. 내가 그림을 망쳐봤다는 사실은 나만 아는 비밀로 간직하는 것이다. 그럼 스스로 덜 창피하다. 나도 비밀을 하나 말하자면 이 책을 쓰면서 이상한 초고를 잔뜩 토했고 그것을 수습하며 여기까지 왔다. 대부분의 작가들도 엄청 유명해지지 않는 이상 그들의 습작과 망작은 공개하지 않는다. 그런 마음으로, 망한 그림은 나만 볼 수 있어, 하는 비밀스러운 희열(?)을 안고 망친 그림은 혼자 평생 간직하기로 하자. 괜찮은 생각이 아닌가? 망친 그림 그리겠다는 각오로 100번쯤 그리면 1번쯤은 좋은 그림이 나올 수도 있다.

9. 끝까지 완성하도록 한다

다들 종종 스스로의 그림이 별로라는 생각이
들 때가 있을 것이다. 근데 시간이 지나서 보면,
뭐야 이때 생각보다 잘했네? 하는 경우도 많다.
정말, 나를 믿어도 좋다. 특히 완성작일수록 더욱
그렇다. 내가 이렇게 용기와 근성을 갖고 그림을
다 완성했구나. 이때는 뭔가 열정이 있었구나. 그
열정 왜 지금은 못 가지겠는가. 미래의 내게 용기를
준다고 생각하고, 이 악물고 그림을 끝까지 완성해
볼 것. 지금의 당신에게도 큰 용기가 될 것이다

10. 언제나 모든 그림이 처음 그리는 그림임을 기억한다

예전에 오은 시인의 강연을 들었을 때 가장 인상
깊었던 이야기가 있다. 머리를 싸매며 창작을 하는
오은 시인에게, 어머니께서 "너는 시를 10년을 넘게
썼으면서도 시 쓰는 게 어렵니?"라고 물었다. 이에
그는 이렇게 답했다. "어머니, 저는 시를 10년 넘게
썼지만 이 시는 처음 쓰는 시예요."

 그 말이 정말 큰 용기가 되었다. 우리 모두
그림을 그린 지는 오래됐지만, 그럼에도 그림이
두려운 이유는 지금 그리는 이 그림이 처음이기
때문이지 않은가. 몹시 당연한 일이다. 나는 두 가지
생각이 들었다. 나이를 먹어도 계속 두렵겠구나.
그리고 누구나 두려워하면서 창작을 하는구나.
그렇게 생각하니 나의 두려움이 부끄럽거나 하찮게
느껴지지 않고 오히려 자랑스럽다는 생각이 들었다.

 두려울 정도로, 욕심이 날 정도로, 덜덜 떨릴
정도로 내가 그림을 잘하고 싶고 사랑하는구나.

슬럼프에 대하여

작더라도 사라지지 않는
질긴 의지 하나만 있으면
우리는 언제든 슬럼프를 끝낼 수 있다.

슬럼프에 대하여, 라는 소제목을 걸어두고 집필을
미룬 지 2주가 되었다. 거의 다 써놓고 이게 무슨
일인가. 편집자님께 항상 죄짓는 마음으로 문자를
보낸 지는 2달이 넘었다. 생생한 슬럼프의 터널
안에서 슬럼프에 대해 글을 쓴다. 뭐라도 써야
하는데 별로 떠오르지 않고, 이전에 써둔 글도
그다지 와닿지 않는다. 설상가상으로 게임에 빠져서
툭하면 졸리니까 게임 한 판만 하자, 하면서 일들을
미뤘다. 그 대가로 어떻게 되었는가? 글은 단 한
줄도 쓰지 못했고 게임 레벨만 높아졌다.

지금 제주 여행에 와서 밀린 과업들을 숙제처럼
해내는 중이다. 슬럼프라는 핑계를 대더라도
어림없이 늦었다. 카페에 눌러앉아 글쓰기를 미루다
그나마 아껴 먹던 한라봉 에이드도 다 마셨다.
이제는 진짜 글을 써야 해! 하면서 또 미루고
영상을 잠시 편집했다. 신기하게도 하기 싫은 일이
있으면 다른 일을 더 열심히, 흥미롭게 하게 된다.
지금의 나도 어쩌면 수많은 일들로부터 도망치면서

이만큼의 내가 된 것이다. 그렇다고 도망이 무조건 나쁜 일은 아닌 게, 영감은 도망친 일에서 발견된다. 방금도 하나를 얻었다. 퇴사 전에 촬영해 둔 영상에서 발견한 문장이다.

글을 쓰는 데 필요한 것은 문장력이 아니라 의지다.

그 문장 하나를 믿고, 닳아 없어져 버린 휴지 같은 의지 한 조각을 연료 삼아 이 글을 쓴다. 나는 이 책을 반드시 세상에 내보낼 것이다. 아무리 두려워도 저자가 되는 멋진 미래가 나로부터 도망치게 놔둘 수는 없는 일이다. 이참에 슬럼프의 생김새나 한번 묘사해 보자. 이 녀석은 몰래 온 손님이다. 시간이 조금 흐른 후에야 '아차, 시간만 허비했구나' 자각하게 된다. 눈을 내려 발밑을 바라보면 두 발이 진흙에 질퍽질퍽 빠져 있다. 이런 때에는 어쩔 도리 없이 단 두 가지의 선택지만 갖게 된다. 진흙에 계속 있든지 아니면 빠져나오는 것.

생각보다 슬럼프에 있어 애쓰는 일은 크게 도움이 되지 않는 듯하다. 왜냐면 애쓰는 일 자체도 불가능한 경우가 대다수이기 때문이다. 정말이지 늪이랑 똑같다. 발버둥 치면 더 깊게 들어간다. 우선 발에 힘을 빼고 누워서 '아, 나는 진흙에 빠져 있구나. 위로 올라가야지' 하며 잠시 상황을 관망하자. 질문도 던져보자. '나는 지금 어떤 상황에 처해 있지?' 그렇다고 무작정 오래 누워 있지는 말 것. 내 안에 공명하는 불안을 충분히 느껴야 한다.

여름에 낸다고 했던 책이 가을에 나오게 생겼어.
호언장담한 지 벌써 1년째야.
이런 책 나보다 남이 더 먼저 내버릴지도 몰라.

따위의 불안. 너무도 생생하다. 여기서 더 이상 도망치면 큰일 나겠다 싶을 정도로 최선을 다해 회피해 보는 것도 도움이 된다. 그러면 마침내 쓸 수밖에 없는 지금과 같은 상황이 온다. 전업 작가들도 하루에 4시간을 그저 허비하다가

이제는 진짜 써야 해…… 하면서 눈물을 흘리며
글을 쓴다고 하는데 하물며 첫 책을 쓰는 나는
어떻겠는가. 어떤 작가는 두 달을 통째로 날리고
모든 것이 망하는 상상을 하다 두려움에 떨며
글을 썼다고 했다. 이런 말들이 그들에게는
괴로움이었겠지만 나에게는 전부 위안이다.

　모든 일이 원래 쉽지 않다. 슬럼프는 허상이야,
라고 말하지만 때로는 너무도 실재하는 듯한
기분이 든다. 다만 말 그대로 기분일 뿐이다.
불안과 슬럼프는 우리 머릿속에나 있다. 그러니
한번 꺼내보자. 그게 정말 그렇게 무서운 일일까?
두 눈 똑바로 뜨고 확인해 보자. 나약한 나는 싸울
도구가 없어서 휴지 조각같이 나풀대는 의지 한
장을 들고나왔다. 그럼에도 이만큼의 글을 썼다.
기억하자. 작더라도 사라지지 않는 질긴 의지
하나만 있으면 우리는 언제든 슬럼프를 끝낼 수
있다. 이런 문장도 도움이 된다.

희망을 버려, 그리고 힘냅시다.

— 〈싸이보그지만 괜찮아〉 중

붙잡고 있던 것을 과감히 놓거나 지우는 것도
도움이 된다. 2주 동안 진전이 없었던 초고를 방금
삭제했다. 이제는 지금 이 문장을 붙잡고 나아가지
못하면 다시 새로 글을 써야 한다. 근데 뭐, 돌아갈
생각하지 않고 걷는 거다. 우리가 실패했다고
느끼는 순간에도 늘 가능성이 있다. 망하면 대안은
그때 생각하면 된다. 일단은 현재의 걸음에 주의를
기울이자.

슬럼프를 해결하는 방법에 대해서는 적지
못하겠다. 그렇다고 이 장을 도려낼 수도 없는 것이,
애초에 이 책을 그림 그리는 순서로 구성했는데
슬럼프는 정말 딱 이 지점 즈음에 존재하기
때문이다. 이런 게 정말 누구에게나 존재하고,
그걸 겪었다면 당신은 뭔가에 진심이라는 뜻이고,
나 또한 해결 방법을 알 수 없어 힘들지만 그래도

발버둥 치고 있다는 것을 말하고 싶었다. 단지
이것이다. 슬럼프를 겪고 있는가? 나도 지금 그렇다.
당신만 그렇다는 것이 아니라는 걸 말해주는 게
내가 줄 수 있는 가장 솔직한 위안이다.

다시 백지로

그림을 그리고 난 후에 남는 것은 무엇일까. 연필 조각과 손끝에 묻은 흑연, 지우개 가루, 의미가 새겨진 종이 한 장, 약간 빨개진 손가락.

무엇이든 그린다. 그렇게 잔뜩 흔적을 남긴 다음에 잔여되는 것은 그다음 종이, 백지다. 그게 아마 그리기의 마지막 단계가 아닐까? 연결을 염두에 두는 것.

백지를 생각하면 자주 두렵곤 했다. 그럴 때 나는 여자의 옆얼굴을 그린다. 그게 누구인지는 모르지만, 그냥 누구라도 나타나 줬으면 하는 바람으로 그리는 것이다.

예술은 장면마다 나누어진 사진이 아니라, 필름과 같은 하나의 영화가 아닐까. 삶에서 상영을 멈춰서는 안 된다.

오랜 인터미션이 있을 수도 있다. 그래도 괜찮아. 팝콘도 먹고 화장실도 다녀오고⋯⋯ 다음엔 어떤

이야기가 나올까? 설레는 마음을 안고 쉬는 것도
좋다. 그러니 조급해하지 않아도 된다.

　흰 종이를 마주한 나에게 이렇게 말을 했다. 나는
아직 할 이야기가 잔뜩이구나. 연필을 든다.

나가며

서른, 어색한 삼십 대가 되어 첫 책의 원고를 찬찬히
읽는다. 시답잖은 일기만 쓰던 내가, 책이라는
그럴듯한 형태로 담은 그림에 대한 진중한 이야기를
읽는 게 적응이 쉽지 않았다. 하지만 다시 읽어보니
나도 고개를 끄덕이게 된다. 꽤 열심히 썼군.

훗날 후회하지 않을 말들을 적으려고 노력했다.
내 목표는 언제나 전체이용가다. 누가 봐도 이해할
수 있고, 고개를 끄덕일 수 있는 것들이 좋다.

'이런 말을 해도 될까?' 내 안의 수많은 의심
속에서 균형 감각을 유지하느라 책이 나오는 데
시간이 오래 걸렸다. 근데 이렇게 얇고 앙상하다니.
크고 단단한 껍질을 힘들게 깎아 놨더니 작은

알맹이만 남은 호두 같기도 하다. 남들은 손이
크다는 소리를 듣는데 나는 항상 손이 작다는
소리를 들었다. 글도 이렇게 작다. 내 책이 그림처럼
나를 닮았구나. 부끄럽지만 적게 나오는 만큼
귀하기에 내 글의 맛은 보장할 수 있다. 아마 다른
책보다 짧고 시원하게 잘 읽히지 않을까? 제발
그랬으면!

 이 책 안의 나는 여름이고, 직장인이고, 29살이다.
지금의 나는 겨울이고, 프리랜서고, 30살이다.
시차 때문에 에필로그를 쓰지 않으면 안 될 것 같은
기분에 사로잡혔다. 그때의 나와 지금의 나는 다른
모습으로 살고 있지만 변치 않는 것이 하나 있다.

서문에 썼던 말처럼 나는 언제나 당신을 만나고
싶었다는 것이다. 지금은 당신의 곁에 오래 머무는
상상을 하며 나를 다듬고 있다.

　책의 마지막 장에는 보통 무슨 말을 적지? 다른
작가의 책을 뒤적여 보니 멋진 문장이 가득해서
질투가 난다. 시인의 첫 시집이 가장 좋다는데 나의
첫 책도 그랬으면 좋겠다. 인사는 여기까지 하자.
어디서든 우리가 다시 만나기를.

2021년 1월 저녁에

이연

겁내지 않고 초판 1쇄 발행 2021. 3. 24
그림 그리는 법 초판 5쇄 발행 2022. 8. 25
 저자 이연
 펴낸이 지미정

 편집 이정주, 문혜영, 강지수
 본문 디자인 한윤아
 표지 디자인 조슬기
 마케팅 권순민, 박장희
 펴낸곳 미술문화

 출판등록 1994.3.30 제2014-000189호
 경기도 고양시 일산동구 고양대로1021번길 33
 스타타워 3차 402호
 전화 02. 335. 2964 팩스 031. 901. 2965
 www.misulmun.co.kr

 인쇄 동화인쇄

 ©LEEYEON, 2021
 ISBN 979-11-85954-70-7 (03600)
 값 15,000원